苗重安

青绿山水技法解析

苗重安 著

天津出版传媒集团

天津人民美术出版社

图书在版编目（CIP）数据

苗重安青绿山水技法解析 / 苗重安著. -- 天津 ：
天津人民美术出版社，2017.5
ISBN 978-7-5305-8013-4

Ⅰ．①苗… Ⅱ．①苗… Ⅲ．①山水画－国画技法
Ⅳ．①J212.26

中国版本图书馆CIP数据核字(2017)第126798号

天津 人 民 美 術 出 版 社 出版发行

天津市和平区马场道 150 号

邮编：300050　　　　电话：(022)58352900

出版人：李毅峰　　网址：http：//www.tjrm.cn

天津市豪迈印务有限公司印刷　　　全国 新華書店 经销

2017 年 5 月第 1 版　　　　2017 年 5 月第 1 次印刷

开本：889 毫米×1194 毫米 1/16　印张：7　印数：1-2000

自　述

　　我从自己的创作实践中深深地体会到，盛世在呼唤青绿山水。1960年我从美术学院毕业后就留校任教，当时遇到了一个很好的机遇，为了充实西安美术学院的青绿山水教学力量，我被派到上海中国画院跟贺天健老先生学习青绿山水。青绿山水画是中国传统绘画中非常有代表性的一种传统技法，青绿山水画早在公元3世纪到公元5世纪的时候就已产生，可以说中国山水画的起源就是青绿山水画。现在看得见的隋代展子虔的《游春图》，就是一张青绿山水画。青绿山水画在唐、宋是最辉煌的时期，水墨画是中唐以后才发展起来的，按我们中国山水画发展的历程，应该说青绿山水画是山水画发展的源头。在中国绘画发展史上有一个特殊的现象，叫"山水居首"，这在世界艺术史上都是很独特的，其他国家绘画的发展基本上都是以人物题材为主，唯独在中国绘画史上出现了以山水居首的特殊现象，我觉得这一点很独特，这是在中国独特文化背景下的一个很具体的表现，也和中国的自然景观密不可分。在中国名山大川最丰富，无山不美，无水不秀，另外，山区的占地面积也很广大，长江、黄河在世界上也是大河之一，特别是珠穆朗玛峰可以说是世界屋脊。而更深的层次在于中国文化中独特的哲学背景——"山水有大美而不言""独与天地精神往来"。画山水与欣赏山水画的过程中，"澄怀观道，道法自然"是山水画文人情怀的充分表达。

　　青绿山水是中国山水画的源头，有丰厚的艺术传统，包括表现技法的丰富性、复杂性，而且这些东西不仅在中国，还传到周边国家，特别是日本现在的岩彩画依然传承中国的青绿山水，所以很多日本的画家说中国绘画就是日本绘画的母体。甚至听到一些日本画家说我们到了中国就是到了母亲之国、父亲之国，这是从文化传承的角度

说的。不仅仅是青绿山水，包括书法，包括中国的文化。青绿山水传承到日本以后就是现在的岩画，我觉得从当代来说，既要一手伸向传统，又要一手面向生活，同时两眼应该望向世界。我们现在的时代是个开放的时代，汉唐时期本身就是一个包容的开放的时代。丝绸之路本身就是接纳世界文化的纽带，我们是属于世界的，世界也是属于我们的。

从20世纪90年代以来，中国美协、文学艺术研究院、中国国家画院，包括中央文史馆书画院，我在其中兼任高研班的导师，不仅是给高研班的学生讲课，同时还要给社会上的热爱青绿山水的人讲课。青绿山水是山水画中的一种，山水画中有水墨、浅绛、小青绿、大青绿，还有金碧青绿。小青绿山水就像大家闺秀，很秀美，很清纯，很滋润。金碧青绿山水表现手法最复杂、最麻烦，就像穿着盔甲的武士，满身金光闪闪，雄姿英发。一个清纯秀美，一个朝气蓬勃、五彩缤纷。金碧青绿山水有很强的视觉冲击力，非常适合殿堂绘画。比如我们在青绿山水创作中，要继承老一辈的经验，比如说贺天健说的石色要以掌磨色，这就是贺老师的特殊技法，他在画面上又借鉴了西方色彩丰富的特点，在光和色调的运用上既统一又丰富协调。西方有独到的东西，我们就可以借鉴。我用的颜料当中除了石青、石绿、石黄、雄黄、藤黄以外，绝不仅仅局限于中国传统的颜料，还有日本的颜料、英国的颜料、荷兰的颜料，也有意大利的，还有德国的颜料。我觉得谁的颜料好，我就用谁的。我在绘画上有一个切身体会，就是一定要画出自己有亲身经历的、有感而发的、触动自己心灵和情感的东西。这样就是带着感情去画画，画面有真实的生活来源，在真实的生活基础上去升华，去创造，国画不能是符号化的。我的绘画里有各种皴法的运用，包括传统的斧劈皴、折带皴、披麻皴，但我从不为皴而皴，更不是把《芥子园画谱》照搬了以后，完全临摹古人的笔墨。我用传统的笔墨去表达感情，但同时又使用青绿山水的表现手法，表现自然色彩里感人的那一面。在处理青绿山水中光和色的问题时，加入了素描中的受光、背光和反光的概念，素描里强调有立体感、空间感的东西，这是贺老先生不太强调的，这个方面包括黄宾虹先生也不太强调。强调笔墨很好，用笔讲技法，平留圆重变，可以说笔墨就是中国绘画核心的组成部分，是画家心迹的体现，其气韵节奏类似画家的"心电图"。有人甚至说笔墨是中国绘画的灵魂。我觉得灵魂是意境，笔墨还是技法，但是这个技法反映的是人的灵魂。但是我们绝对不是局限在这个层次就结束，我们应该在传统笔墨的基础上，丰富我们色彩的内容；又借鉴西方绘画视觉上感人的东西，比如受光、反光、逆光、背光，同时再借鉴一些西方的技法，如立体感、空间感，目的还是要表达一个意境。意境是绘画的灵魂，我们一切的色调表达及我们的表现手法都是为了突出意境。

创作《武陵天门览胜图》时，是我第二次到张家界，1982年我去过一次，那时

候印象很深的是吴冠中写过一篇文章《养在深闺人未识》，一个姑娘，很漂亮的姑娘。一直以来，大家都不知道"深闺人未识"说的是杨贵妃，他把张家界就比成一个"养在深闺人未识"的姑娘，现在揭开面纱，好漂亮啊，大家都蜂拥而去。我那时候也因这篇文章就去了，到了以后觉得确实不同凡响。不像华山，也不像黄山，更不像泰山，张家界的山区显得秀、奇，就像一个一个的石笋一样，独立的山峰很多，都很秀气。当时我到了天门以后又坐了40分钟缆车，沿着悬崖陡壁走到天门山后山，眼前显现出气势雄伟、壮丽、大气的景象。这个地方的景色既秀美又有壮美，是壮美、秀美的结合体，引发我一定要把这个特点有机地结合在创作上。近景画的是一些奇山秀峰，像天柱一样，然后加上苗族的建筑吊脚楼。中景表现河面，有侗族的风雨桥，在一些远景上加入侗族的鼓楼，还有一些建筑是土家族的，整个武陵地区都有自己独特的民族建筑。独特的建筑在奇特秀美的山峰里显得非常美，同时又有天门山作依托，后面远山大气磅礴。所以我觉得从人文景观、自然景观，包括山峰壮美和秀美上以综合的角度创作出这一幅《武陵天门览胜图》，有它特殊的意义，我们应该有意识地到生活中发现美，集中美，创造美，创作出一个别人还没有创作出来的艺术成果，这是我这次创作的一个基本想法。

盛世呼唤青绿

在世界艺术之林中的中国绘画史上，有一独特的史实："山水居首，青绿为源。"

中国山水画源起于魏晋，自五代、两宋至近现代，其代表性画家与作品多为山水画。中国画原名为"丹青"，在色谱的七彩中为何选择这两色为代表呢？我想，可能是"丹"与红色有关，"青"与天有关，"丹青"则与"天人合一"有暗合关系。同时，这也体现出山水画对色彩的重视。以史为鉴，隋代展子虔的《游春图》是我国最早的山水遗珍，也是青绿山水画源头的代表作。中国山水画在历代被置于绘画首位，必有其深厚的人文背景，这与中国人崇尚"仁者乐山，智者乐水""道法自然""山水有大美而不言""独与天地精神往来"等哲学观念密不可分。

1959年，在北京十大建筑中，人民大会堂是新中国振兴的标志，周总理亲自主持了其中的陈列布置。最突出的是《江山如此多娇》一画，毛主席亲笔题字。据说在大会堂藏品中最多的是青绿设色山水画。天安门、中南海、军委大楼、京西宾馆、北京会议中心等重要场所均有类似情况。

青绿山水犹如青春少女、名门闺秀，春意盎然，充满活力与朝气，清纯、秀润、典雅、圣洁。金碧山水好似少壮武士，身披金盔银甲，雄姿英发，浩然正气，威武端庄，蒸腾勃发，昂扬向上，令人振奋。金碧青绿山水作为殿堂绘画，其美学特征与时代振兴的精神追求心心相印，与公众神志情趣互动共鸣，赢得盛世普遍热爱与广泛重视。

2014年APEC会议期间，首次大型文艺演出开场时就在"鸟巢"顶巨大的天幕上以声光电结合，展示了巨幅青绿山水画。接着是千手观音、威风锣鼓等主题寓意为"上

善若水，泽被万物""和平崛起""互利合作""太平洋上永远太平"的意境。

2013年9月，习主席在与外国大学生的对话中说："我们既要绿水青山，也要金山银山。宁要绿水青山，不要金山银山，而且绿水青山就是金山银山。"党的十八大把生态文明建设"要绿水青山"列为战略国策之一，代表了国人的心声，为实现美丽中国梦，共同渴望在绿水青山上大做文章。

盛世经济大发展，迎来文化大繁荣，从中央到地方，从政府到民间，在重要的生活环境聚集地都希望有中国传统青绿山水陈列其间，以求得精神情趣的呼应，得到畅神抒怀的空间。这一点让各省市美术专业机构的同仁们都切身体会到盛世呼唤青绿山水的重要性。

2008年以来，中国人民大学与中国国家画院先后开办了由我主讲的青绿山水高研班。2012年9月，中国人民大学画院成立了"盛世青绿——中国人民大学画院学术访问学者工作室"，这是一个弘扬国艺、发扬国学的平台。这个工作室集合了当今画坛实力派的、有影响力的、大部分都是正高职称的、包括京津等地跨九省市的15位志同道合的画家。画院让我担任学术领衔，引领大家为承继与弘扬祖国的青绿山水传统事业共同奋斗，这是一个艰巨的任务。经过两年的实践与交流，我们相互学习、切磋、琢磨，广泛与多地画家交流，我深感获益匪浅。诸位中国绘画的中坚力量通过这两年的交流探讨和学术访问，在青绿山水画的认识与实践中迈出了更加坚实的步伐，必将在各地引领今后青绿山水的发展方向。

目　录

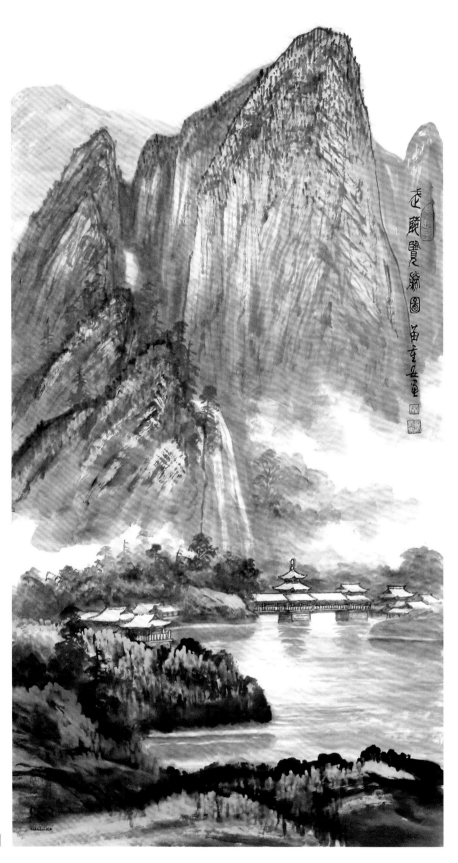

武陵览胜图

《武陵览胜图》起稿步骤

通过柳炭条起稿，完成初期的构图。

示范起稿过程。

　　我在绘画上有一个切身的体会，就是一定要画出自己有亲身经历的、有感而发的、触动自己心灵和情感的东西。

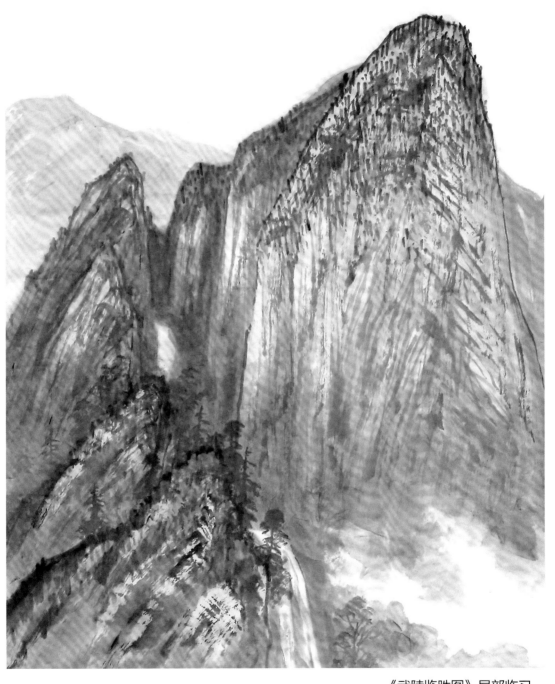

《武陵览胜图》局部临习一

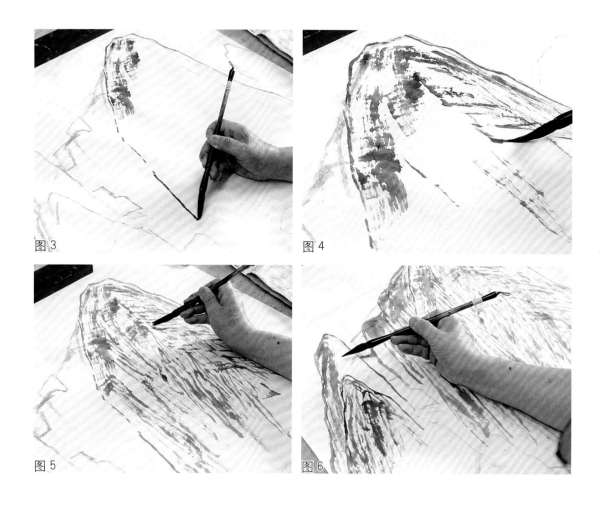

图 3　　　　　　　　　　　图 4

图 5　　　　　　　　　　　图 6

山石脉络纹理画法

山石结构绝对不是单一的，一般从正面斜下来都是斧劈皴，这种石头侧面的是折带皴，背面的可用披麻皴。皴法有时候不是孤立的，披麻皴、斧劈皴（小斧劈、大斧劈）可以融合在一个画面里。掌握了这些基本造型表达的规律和手法以后，要运用自如地去表达现实生活，表达你自身的感受。

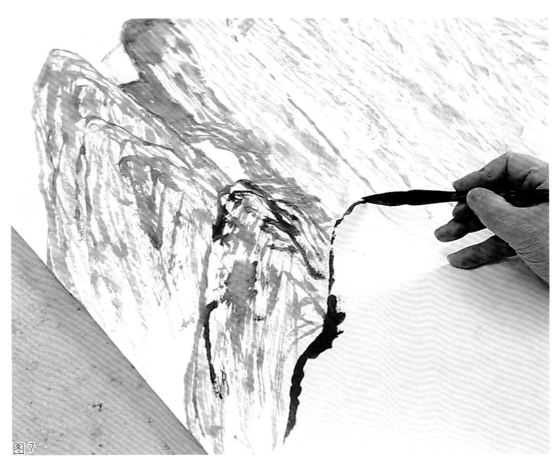

图7

注意用淡墨时墨色的变化。

章 法

　　谈谈我对中国画章法的理解与体会。围绕着章法这个中心议题，涉及画面的内容与形式两个方面。(内容：包括画面表现的景物与画家的构思、立意。形式：包括画面上点、线、面、色、形的组合与安排。)

　　内容与形式又具体表现在"造化""心源""妙得"这三个造型因素之中。(造化：客观对象。心源：主观情意。妙得：主客观结合的艺术效果。)在章法的构成中会遇到一系列节奏与对比范畴的相对观，如上下、高低、大小、正斜、黑白、浓淡、曲直等等。但其中整与破、虚与实、疏与密、动与静四种相对观，要重点给予解析。

　　章法，从总体上讲，我想强调处理好五个关系：1.意境与形体的关系；2.主体与

客体的关系；3.稳定与平衡的关系；4.节奏与对比的关系；5.呼应与凝聚的关系。

章法，即中国画中的"构图"（这是借鉴西画的名称）。传统绘画认为章法就是画面中景物间布局安排时"置陈布势"的关键环节。在中国画"六法"中称"经营位置"。章法是作画中首先要遇到的问题，起稿、画草图，这是关系到画面总体安排的问题。因此，章法在绘画过程中既是首要问题，又是总要问题。所以古人说："章法是画之总要。"而且在"经营位置"中又特别强调"惨淡经营"和"九朽一罢"。言其重要性、关键性的特殊作用。

如：一座建筑，首先要有设计图；一篇文章，首先要有创作纲要；一场战役，首先要有战略规划与战术方案，因为这是决定一场战役成败的关键；完成一幅画，首先要在构图上下功夫，处理好整体与局部等诸多方面的关系与造型特点，从而决定一幅画优劣、成败的效果。

历来大艺术家都对艺术创作构思、构图极为重视，强调"惨淡经营""九朽一罢"，甚至呕心沥血，反复推敲。"吟安一个字，捻断数茎须"，好文章是改出来的。

李可染、罗铭在四尺六开小小写生稿上挖补可达七八处之多。他们认为章法与构图问题，绝不仅是画面形象上的安排问题，而关系到一幅画主题的展现、意境的升华、情趣的表达等各个方面，在画中呈现出优劣、雅俗、高低的关键环节，是体现画家学养、造诣、风格、品位的基础平台。

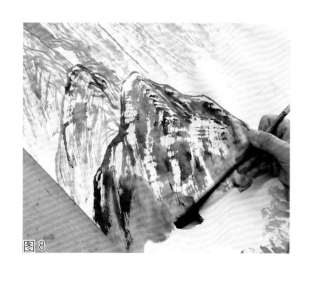
图8

现实生活中创作是根据生活有感而发、即兴发挥的，当你画到方硬的石头时，你很自然地就会用斧劈皴（大斧劈、小斧劈），秀美柔和的山头可用披麻皴（大披麻、小披麻），也可用折带皴、马牙皴，把这些皴法结构融合在一起，在绘画的过程中掌握规律，要学习归纳。技法的运用，完全靠你在生活中去感悟。现在这个

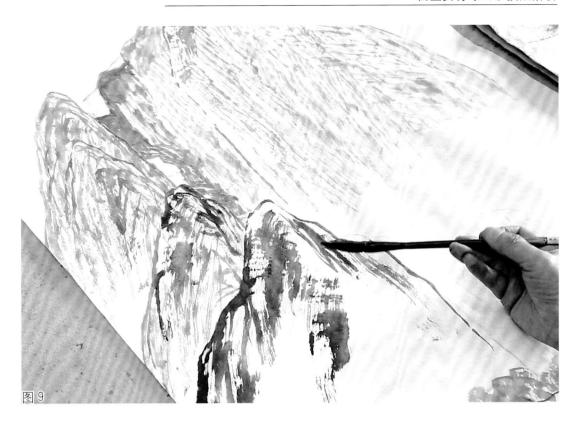

图 9

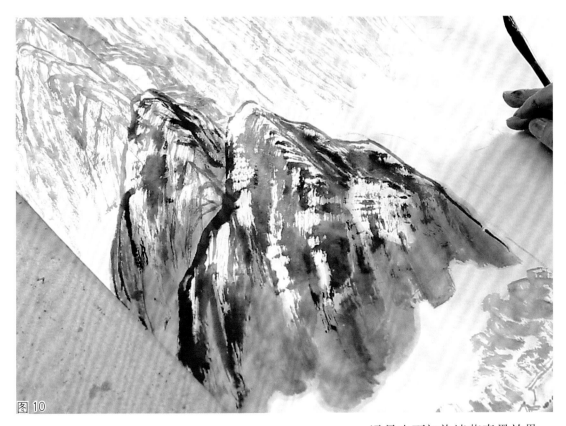

图 10

远景山石初染淡花青墨效果。

画面一层一层要推远，包括用笔都在变，笔锋变化较多是长锋，现在这个远景我用短锋，因为远处基本上勾一个框架，里边就要有皴擦的丰富内容，那么越远越简，简了自然就推远了。

在用笔的过程之中都有一种远近的差别，它包括一个是用笔简，一个是用笔淡。通过这个笔简笔淡，一层一层就将物体推远了，不至于放在一个平面上，在具体的技

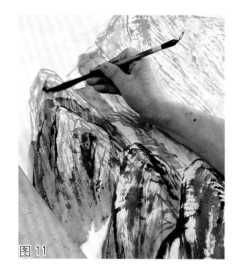

图11

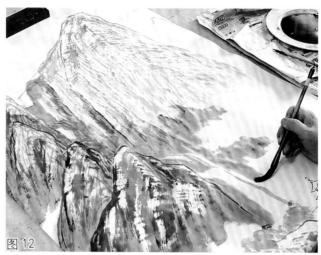

图12

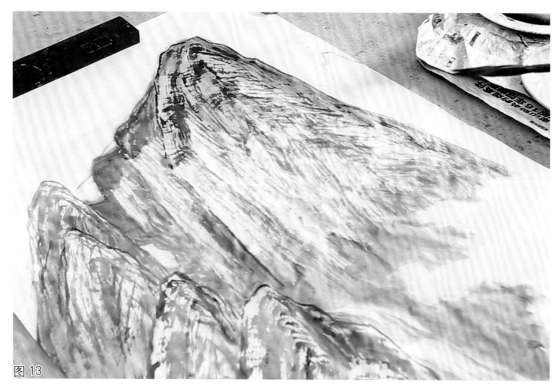

图13

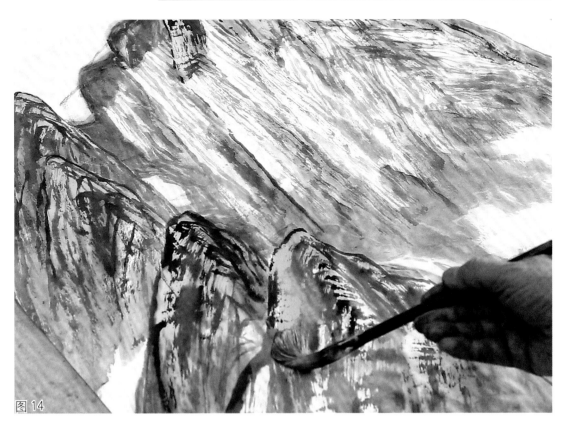

图14

在花青的基础上染石绿。

石绿色

法上，核心的基础方面是山水画的皴法，是要下基本功的，要下很大的功夫打这个基础。在落色上一般是在花青的基础上染石绿，或是在草绿的基础上染石绿，这种绿就更充分、更饱满。比如画小青绿时就要在准备画石绿的地方，先用草绿打底子，然后在草绿的底子上用石绿。调色时基本上都要把水分和颜色充分调匀，不能够有的稠、有的稀。

从1960年我在上海中国画院跟贺天健老师学习青绿山水的过程中，三年的时间里有三分之二以上时间都是用在山石结构的皴法传承和临摹上。历史上的山水画已经把表现山石结构线条程式化了，其中有几种皴法是最富有代表性的，一种就是中锋用笔。笔锋笔尖在笔的中间直上直下，即中锋用笔。这种笔法多用在披麻皴上，披麻皴系列有大披麻、小披麻，还有牛毛皴这些都叫披麻皴，也叫披麻皴系列。另外，一般

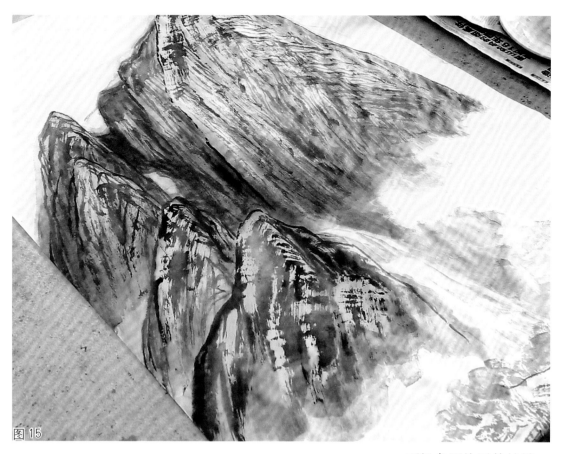

图15

石绿色罩染后的效果。

用笔画山石的外轮廓线都是用中锋，侧锋卧笔向右行，再转折横刮，向左行可逆锋向前，再转折向下的这种叫折带皴。这种皴法多用以表现方解石和水层岩的结构。还有一种叫斧劈皴系列，笔锋基本上是侧锋，行笔似刀砍斧劈下来的。古代北宋画家郭熙观察云彩的过程中发现云和有些山头的形状有雷同的现象，他觉得有些山就像云彩的结构，由此产生了卷云皴。我们画的珊瑚石、太湖石讲究瘦、露、透，一圈一圈的，结构很自然，类似珊瑚石，这样就叫骷髅皴。我画的这个《武陵览胜图》里实际上披麻皴、斧劈皴、折带皴到处都用，这是生活中经常遇到的东西，是常见的山石结构，每一个有代表性的大幅山水画里面都不是孤立的一种皴法。

中国山水画里面有水墨、浅绛、小青绿、大青绿、金碧青绿这几个不同的设色方

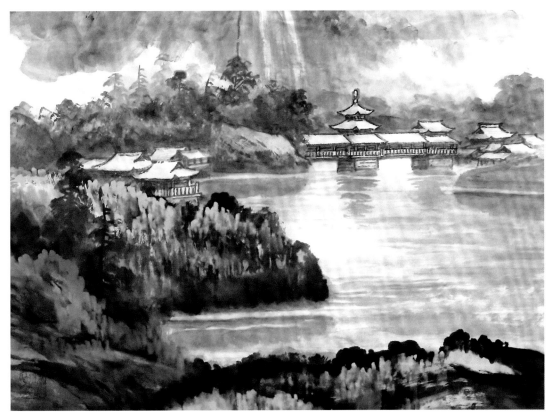

《武陵览胜图》局部临习二

法，我们通常说的在浅绛上施以重彩，实际上是指小青绿、大青绿、金碧青绿上的重彩。

石绿有头绿、二绿、三绿、四绿等，根据你画面的需要采取不同的色彩层次，一般最明显的地方，就是画面的画眼处。最吸引人的部分我一般是用四绿，其他地方比较沉着的或者颜色偏重一点的，就上三绿、二绿、头绿。

我们表现侗族的风雨桥时一定要抓住这个民族建筑的特色，一定要把这个特征用最简练的笔墨结构表达出来，这是最重要的，就是在表现这个建筑的过程中，直接会遇到透视的问题，我们中国画的透视都是散点透视，把整个建筑了如指掌，成竹在胸，然后根据画面的需要去安排。中国画里的透视和西方的透视不一样。

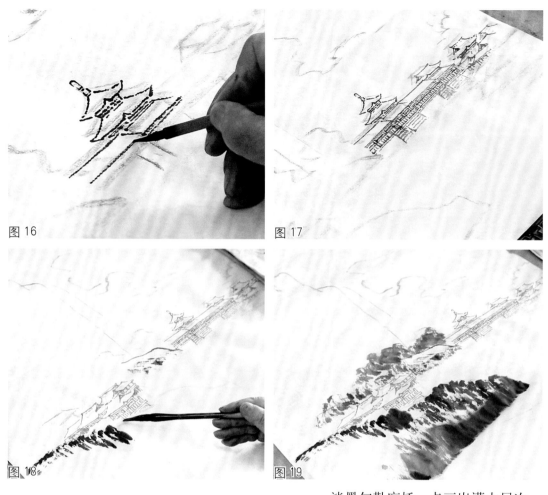

图 16　图 17　图 18　图 19

淡墨勾勒廊桥，点画出灌木层次。

▎平衡与稳定

　　构图中均衡，是指画中物象的形态、体积、重量、强弱以及色彩变化等诸多因素给人以视觉上的一种平衡、稳定。

　　这种感受来自画面上形式合度的均衡组合。均衡变化无定法，合度是唯一标准。"度"如何把握?要善于掌握均衡的规律。画面变化中见平正，平正绝不是"平庸"。往往可贵者胆，打破平正，既"造险""破险"，最后又归于平正，化险为夷，使险中寓正，正寓于险。打破常规，标新立异，突破均衡一般化的制约，取得不同凡响的均衡效果。真正在构图中做到"既知平正，务追险绝；既能险绝，复归平正"（孙过庭《书谱》）。要在至平之中建至奇，而且显得朴素自然，毫无造作、雕琢之气，方为至高至妙者也。

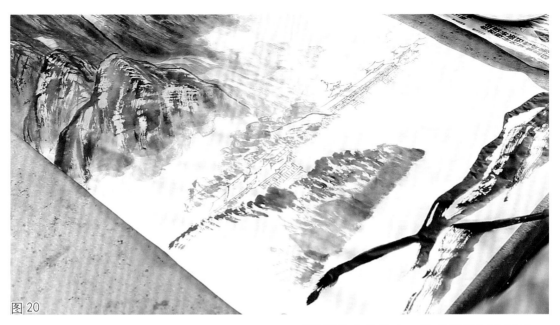

图 20

干湿颜色变化较大，注意用墨不宜过重。

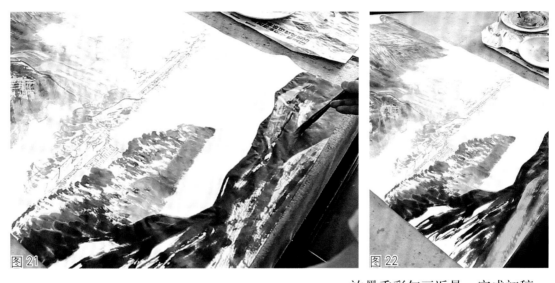

图 21

图 22

浓墨重彩勾画近景，完成初稿。

▌ 节奏与对比

　　节奏有高与低、强与弱、急与缓，墨色有焦、浓、重、淡、轻，线条有抑扬、顿挫，笔锋有中侧、顺逆，色彩有冷暖、浓淡、干湿，景物之间有疏密、虚实、动与静、整与破、藏与露。艺术表现上有一系列的对比范畴。

如何巧妙地运用笔、墨、色、形间的各种节奏对比变化，是组成画面中点、线、面、色、形的造型乐章；如何美妙动听，耐人寻味，联想深远，是要在大量艺术观察与实践积累经验与感受，而形成的和谐优美，有感染力、凝聚力，有拨动人心弦的视觉冲击力和耐人寻味的诗情与意境。这里主要从虚与实、动与静、疏与密、整与破的相互关系来谈谈。

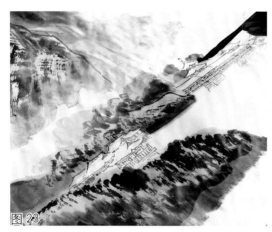

用淡石绿点画远景树木。

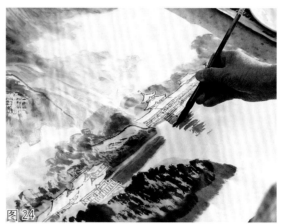

用淡花青画侗族风雨桥的水中倒影。

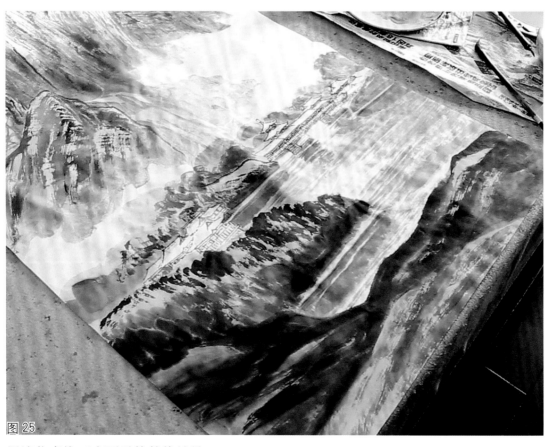

用淡花青染画水面后的整体效果。

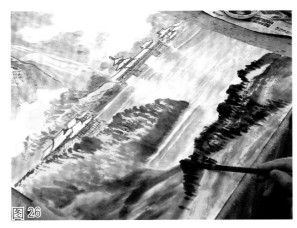

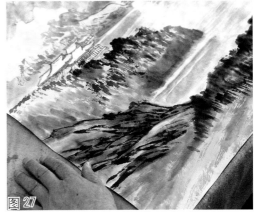

浓墨点画近景灌木，进入画面，深入丰富、整理阶段。

在花青色上用次重墨皴画出石纹肌理。

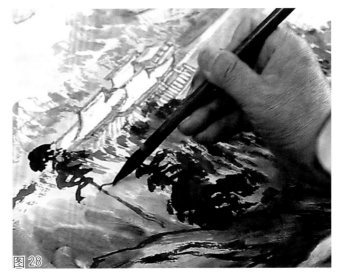

重墨画近景树木。　图28

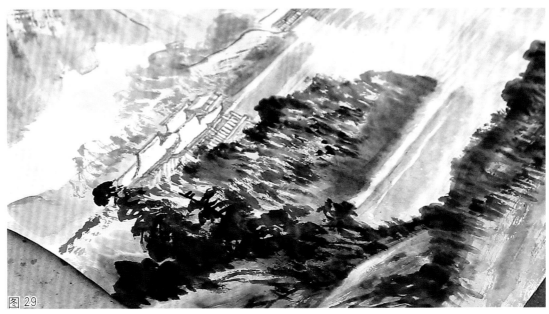

近景树木完成效果。

画面整体调整

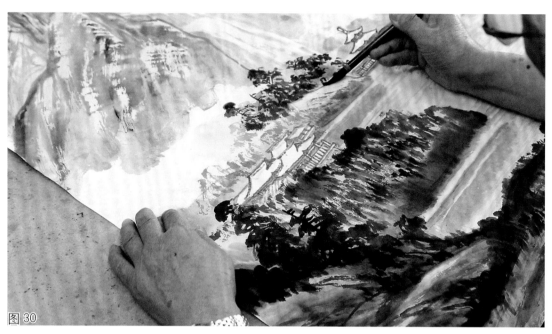

图 30

　　用花青加墨画中景区域树木，中景区域承前启后，与前景、远景都有联系，中景区域的错落、曲线、对比都不会强于近景，但细腻的墨色层次需多加注意。

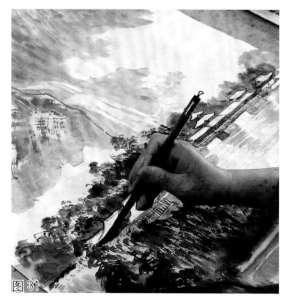

图 31

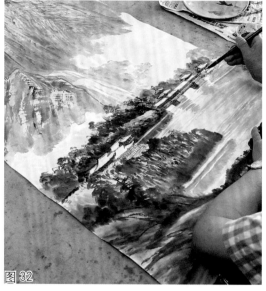

图 32

　　近景树木的绘制效果，近景注重精彩，错落鲜明，笔墨明快，视觉上有一定的冲击力，层次鲜明，有可看性，绘制时注意笔墨的变化。

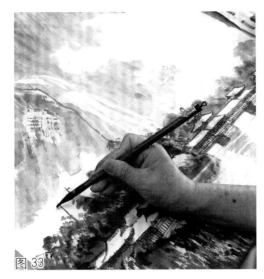

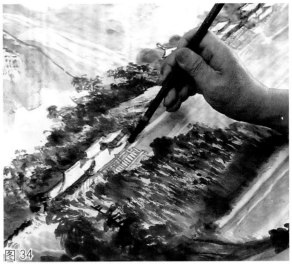

深入刻画中景建筑，丰富景物层次，用花青加墨画中景树木，增加远景曲线的变化。

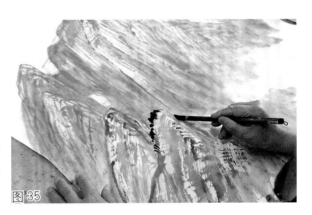

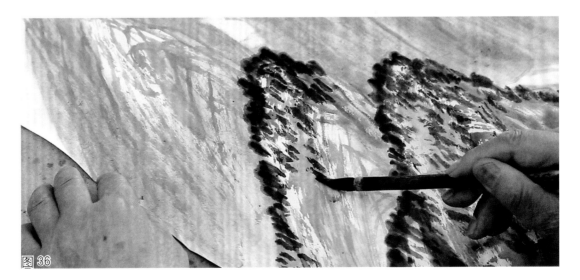

　　远山树木非常重要，可以增加画面的生气，使画面更具灵动性，远景树木和灌木效果非常显著，点画时注意错落变化。笔墨浓淡干湿非常丰富，注意细微处不要影响远近关系。

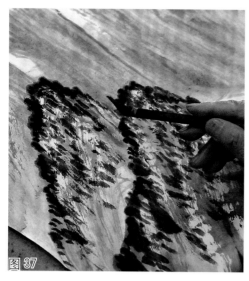

图 37

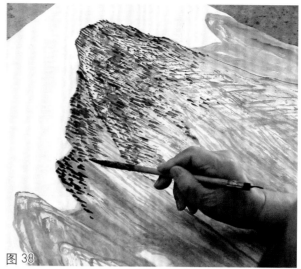

图 38

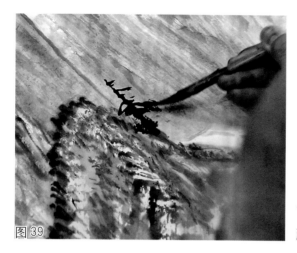

图 39

花青色加淡墨画远山的树木，国画色因干湿原因会产生较大的深浅变化，颜色干后就会体现出色彩的原貌。

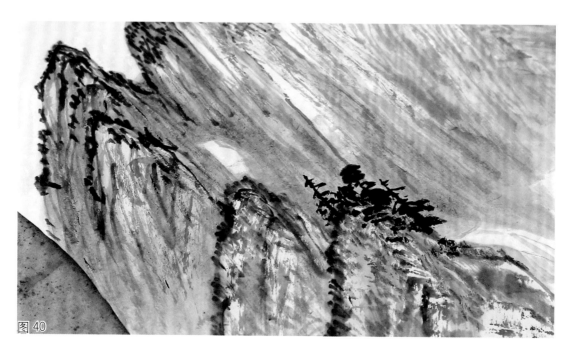

图 40

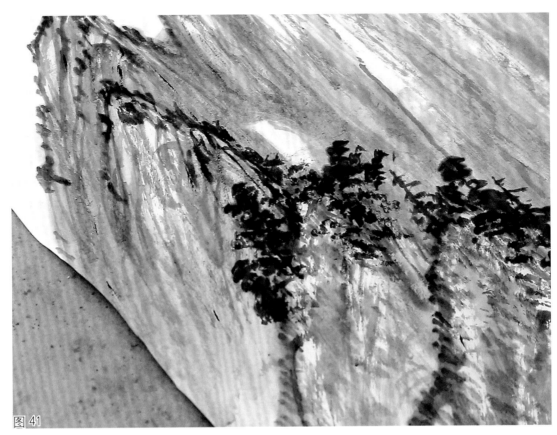

用花青加墨画远景树木，增加远景层次。

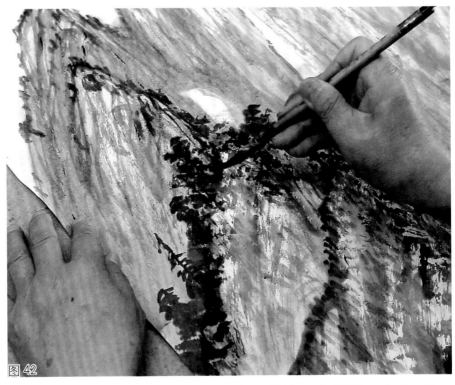

深入调整画面后题款，完成画作。

▍创作心得

我觉得这次画的这个内容重点在人文景观，因为武陵地区本身是个多民族聚居的地方，这个地方有很多民族独特的建筑，比如说苗族的吊脚楼、侗族的风雨桥，包括土家族的一些建筑，这些建筑风格不同，那么在画面上就产生了不同的人文效果。建筑本身就非常好看，这是其在大自然中间直接给予我们的感受，这不是我附加上去的。我看到以后，觉得不将这样美好的东西表达出来就失落了。当然，至于怎么表达，有各种各样的方式，传统里头也有很简单的，画几条线就可以把一个房子画出来，也可以用铅笔、钢笔或者用别的方法刻画出来。我们表现这个建筑一定要抓住它的民族特色，比如说吊脚楼有吊脚楼的特点，风雨桥有风雨桥的特点，包括土家族，一定要把这个特征用最简练的笔墨结构表达出来，同时又要和自然山水的景有机配合。自然山水变化的造型是自然的，画面往往是结合型的，房子都是人工的，都是直的，房子在与自然切合时形成曲折变化，在山水画中，建筑群也能形成一种对比。比如说我画的这个苗族的吊脚楼，在画中用赭色体现。李可染还有陆俨少等这些大师，包括我的老师罗铭先生，他们都有一些自己的方式，我是从自己画面的需求上调整方法，不同于李可染的黑瓦建筑，也不同于别的一些老先生，为什么？因为我的整个山石结构是浓重的，而且染画的树很茂密，在结构线抓紧以后，又要有鲜明的建筑特色，所以我用浓重的黑线，又衬托出一些石头的结构线，包括瓦楞都要一笔笔地画出来，目的就是要让建筑亮起来。

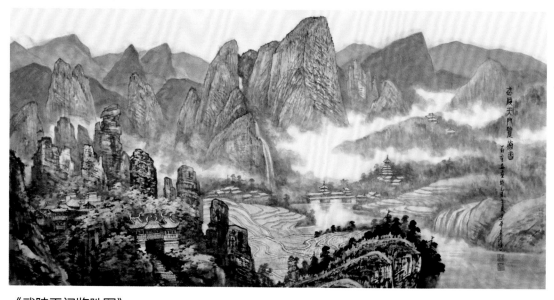

《武陵天门览胜图》

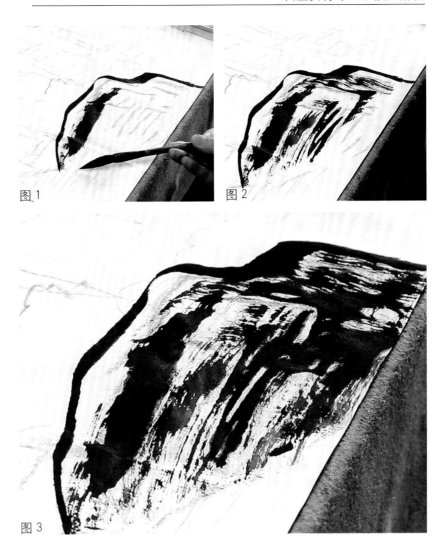

图1

图2

图3

山石画法步骤一

折带皴，注意在转折时折角不能太硬，画时要圆些。这种画法主要用来表现横向纹理的山石的结构，与斧劈皴画法相近，平中有变化。用墨线勾画山形后皴山石，也是一种灵活运用折带皴的手法。

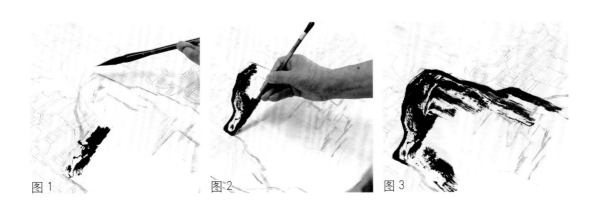

图1　　　　　图2　　　　　图3

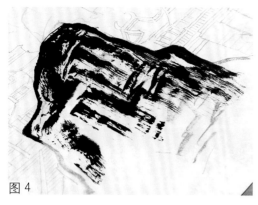

图4

图5

图6

山石画法步骤二

　　折带皴、小斧劈与大斧劈混用，用较小的笔迹，画出山石的细致结构，根据山势用不同的皴法表现山石的纹理与肌理。

图1

图2

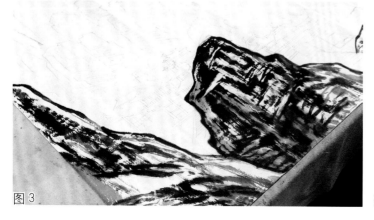

图3

山石画法步骤三

　　披麻皴法应用时与折带皴融合，注意墨色变化。

山石画法步骤四

中景山石皴染同时注重墨色变化。

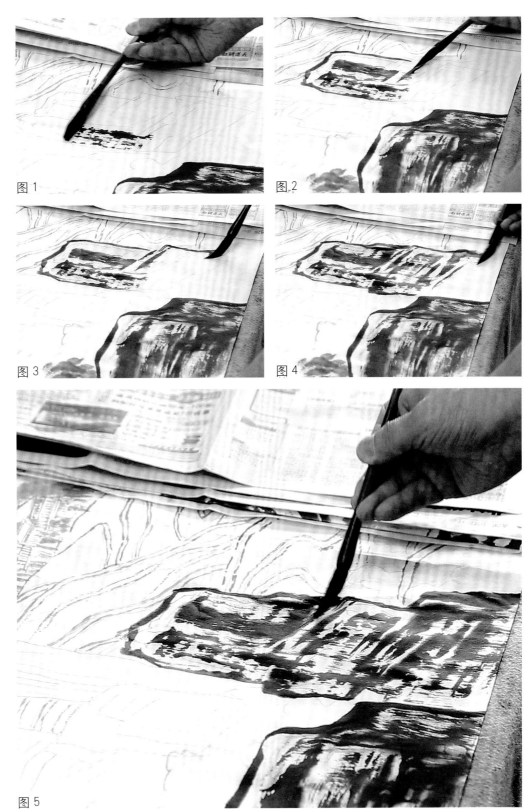

图1

图2

图3

图4

图5

山石画法步骤五

中景山石画法同前，注意此时墨色变化。

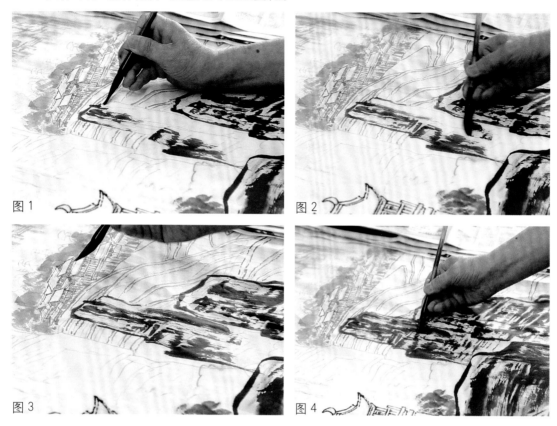

图 1

图 2

图 3

图 4

虚与实

中国艺术注重表现"虚"的境界，形成了比较完备的虚实相生的传统艺术理论。清代笪重光《画筌》中论述："空本难图，实景清而空景现；神无可绘，真境逼而神境生。虚实相生，无画处皆成妙景。"此间又有行批曰："人但知有画处是画，不知无画处皆画。画之空处，全局所关，即虚实相生法，人多不着眼空处。妙在通幅皆灵，故云妙境也。"清人《谈龙录》中说："诗如神龙，见其首不见其尾，或云中露一爪一鳞而已，安得全体？"这可以理解为对虚实相生关系的形象阐释。"见其首"或"云中露一爪一鳞"是特定的艺术物象，是实，但它却可以触发人的联想和想象，即特定的实指向不定的虚，又可以由虚转化为主动、丰富的实，即"见其尾""得全

体"。"神龙者屈伸变化，固无定体，恍惚望见者，指其一鳞一爪，而龙之首尾完好，故宛然在也。"虚实相生法，能使人从看得见、摸得着、听得到的实的部分，自然而然地领悟和想象到看不见、摸不着、听不到的虚的部分，而虚的部分以不确定的形态存在于人的意会和想象之中。"虚实相生"以简洁、洗练的笔墨给作品造成的灵气、灵境，成为中国艺术的奇妙景观。

从画面上看，"虚与实"是相互依存的两个侧面。一幅画中，必须既有虚处，又有实处。有虚无实不称其为画，有实无虚也不称其为画。最实处也有虚，使人感到空灵；最虚处也有实，使人感到充实。只实不虚，画面易显得沉闷，缺乏活气；只虚不实，画面易显得单调，缺乏底气。

"无虚不能显实，无实不能存虚。"（潘天寿语）这就是章法中虚实相生的论点，它包含着以实带虚与以虚明实两种含义。

以实带虚：要表现虚、空、妙之境，要从实处着手，将实景、真景处理好了，空境和神境也就表现出来了。

"实者逼肖，而虚者自出。"（邹一桂语）

"实景清而空景现，真景逼而神景生。"虚实之景是矛盾对立的统一体。虚实相

山石画法步骤六

中近景山石皴染一起进行山石纹理对比，变化更加丰富，肌理更加明显。

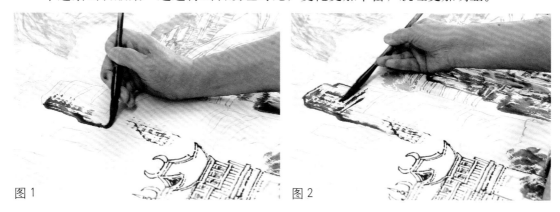

图1　　　　　　　　　　　　　　　图2

生为一个不可分割的、相互依存的整体。

如：李唐60岁高龄时在南宋画院应试。题为"门锁桥边卖酒家"。各位应试者都着力刻画桥边酒店。唯李唐则采用"以实带虚"的构思手法：只在竹林中露出了高挂的酒帘，而没有画出酒店。宋皇赵佶赏识李唐此作，认为他能更含蓄、隐晦，更有意味地表现"锁"字的意境。以实的酒帘，让人联想妙虚而没有表现的酒店，让人有想象余地。

又如画鱼不画水，通过鱼的游动形态感受水的波动。

以虚明实，如马远山水《寒江独钓图》，冬日烟波浩渺的江面上，充满荒寒与萧疏。辽阔水天中仅一叶扁舟，寥寥几笔微波，画面几乎全为虚白，表现了柳宗元诗句"千山鸟飞绝，万径人踪灭。孤舟蓑笠翁，独钓寒江雪"的意境，更加衬托出渔翁凝神专注于垂钓的神气，给观众提供了一片广阔自由的遐想空间和富有诗情画意的审美意境。

虚实又是疏密、简繁、有无、浓淡等一系列对比范畴的纲要和统领，反之，后者则是实现虚实的具体形式和表现手法。

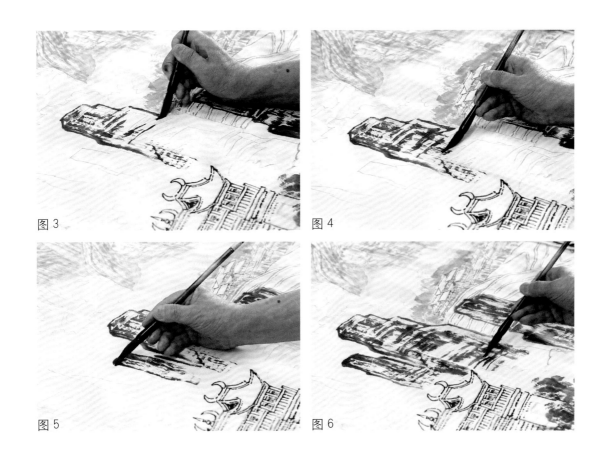

图3

图4

图5

图6

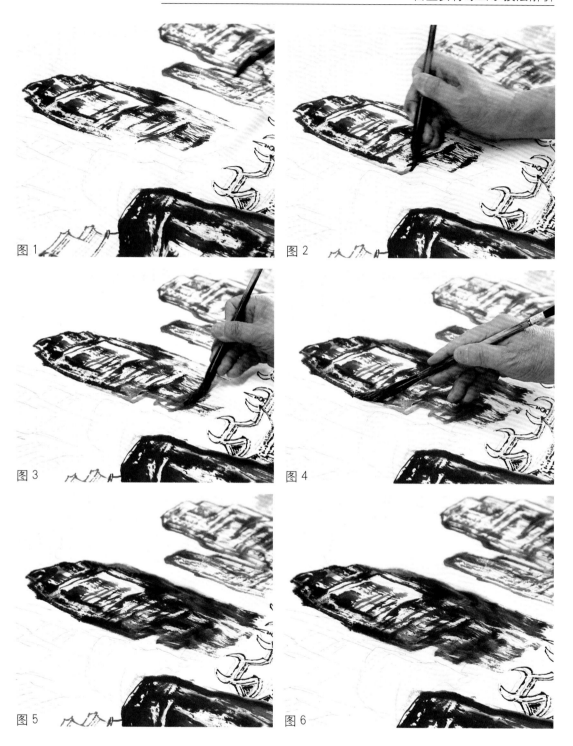

图1

图2

图3

图4

图5

图6

山石画法步骤七

这是较为典型的滇西石林的地貌特点，画山石时多注意石的特征和光影形成的立体关系，现在是上色前的底稿，为后期的上色做好铺垫。

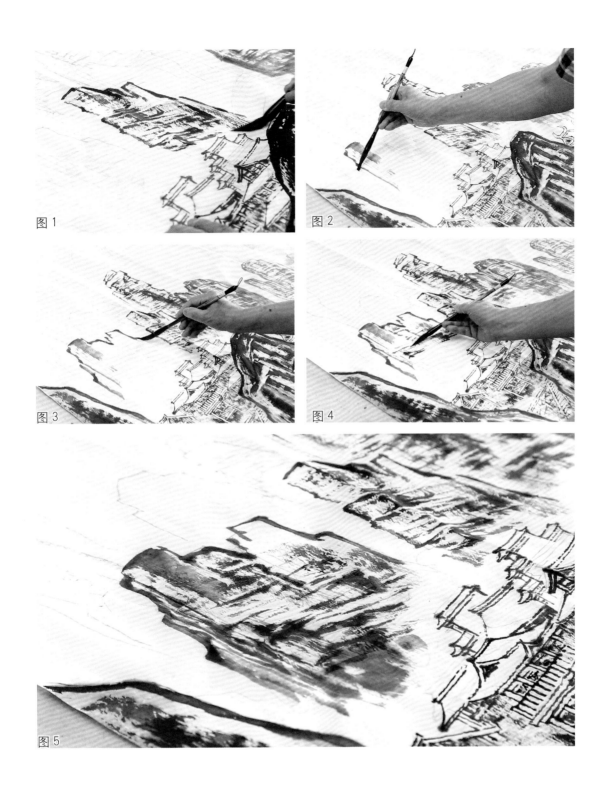

图1

图2

图3

图4

图5

中景山峰画法一

　　中景山石一般墨色应淡于近景，笔法对比也弱于近景，适度的模糊也是处理手法之一，皴法也会减少变化，用水量也大于近景。

疏与密

　　疏密有致，是画面中审美的重要因素。中国画称"疏可走马，密不透风"，即该疏的时候尽量去疏，该密的时候尽量要密。但同时需注意："密中密，疏中疏，疏中有密，密中有疏。"密不当，易于板结、沉闷，缺乏光彩；疏不当，则画面凌乱松散，拖泥带水。疏密是互相衬托的，在对立中求得完美统一，形成点、线、面、形的节奏、韵律，给人以视觉上和谐、舒展、优雅、动人的形象感染力。

　　疏密、虚实、聚散、浓淡、松紧，总体看是相通的，有时又是一回事。虚实可以说是疏密、简繁、浓淡、聚散、松紧等对比范畴的统称。后者是体现虚实的具体形式手法。潘天寿说："虚实指的是有画与无画的问题，有则实，无则虚；疏密指的是有画中繁简松紧、空间大小等问题。"从而体悟到"无虚不能显实，无实不能存虚，无疏不能成密，无密不能见疏，虚实相生，疏密互用，绘事乃成"的道理。

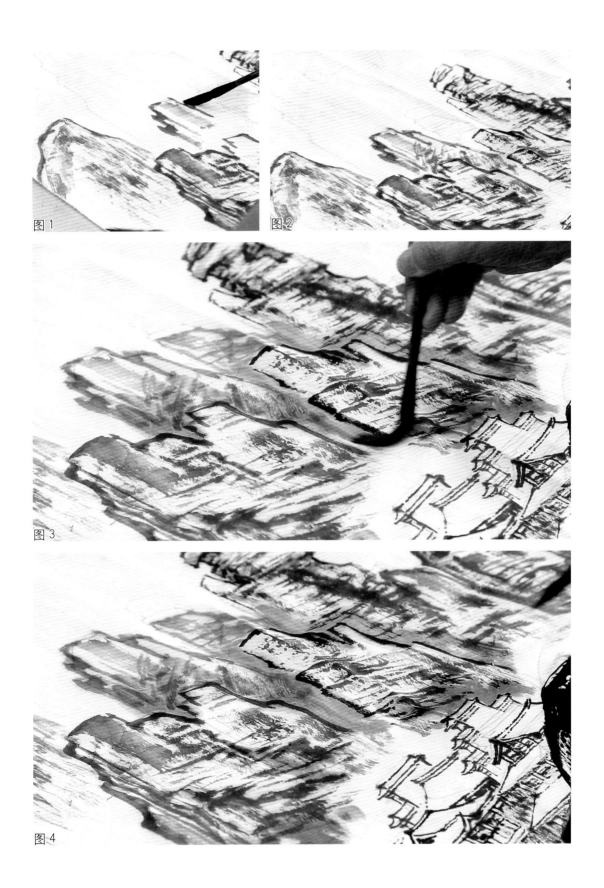

图 1

图 2

图 3

图 4

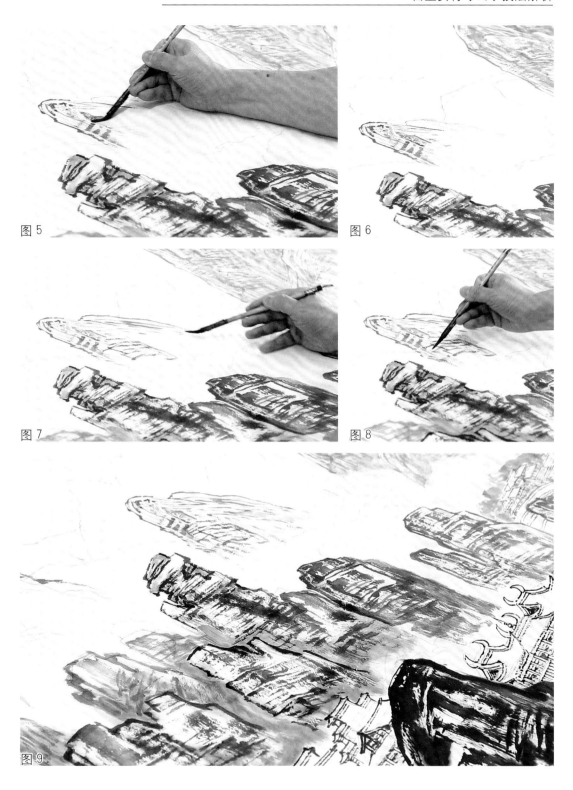

图5

图6

图7

图8

图9

中景山峰画法二

中景群山注重浓淡、松紧、简繁等，墨色变化较少时可增加用笔的变化，以增加中景的层次。

▌动与静

　　动与静是画面上表现情景形态的艺术辩证范畴。

　　静中有动，动中有静，是人们生活中自然景物里常见的现象。如诗句"明月松间照，清泉石上流""竹喧归浣女，莲动下渔舟"。这里诗中有画，画中有诗，既主中有宾，又宾中有主；既有喧闹的动态，又有安谧的静态。又如"风定花犹落""鸟鸣山更幽"，正是以静显动、以动显静的意志情景的生动描述，是对动与静在相互作用、相互依赖中而达到相互转化、相得益彰的艺术效果的具体展现。

　　再如宋画院曾以"野水无人舟自横"为招考试题，一般人都以没有渡客来衬托在旷野中无事可做的空空渡口。而宋徽宗却选中了一幅画了撑渡人躺在船尾吹笛子，从笛子声中更显得荒野渡口的寂寞无人的画作。这正是以动写静、以有写无的艺术效应。

　　静，在中国艺术中有深厚的文化底蕴。古人说："山川之气本静，笔躁动则静气不生；林泉之姿本幽，墨粗疏则幽姿顿减。画至神妙处，必有静气，盖扫尽纵横余习，无斧凿痕，方于纸墨间静气凝结。静气，今人所不讲也。画至于静，其登峰矣乎。"（笪重光语）这里把自然天道之静与艺术家心态之静融合，达到画中"山川之气本静"的理想标志。这种"静"观，根植于道禅美学思想，具有艺术实践的普遍意义。

　　"虚则静，静则动，动则得矣。"自六朝以来，中国艺术的理想境界是澄怀观道。静穆的观照与腾跃的生命，是构成艺术的两大因素。"静气"之中包裹着生命的动因。"静气"是生命精神之气，失去生命活力之静，则成死寂，成了枯竭之境。

　　宗炳栖丘饮谷30年，凝气怡身，应目会心，万趣融其神思，应会感神，神超理得，表明艺术家入"静"，也是"会心"—"神思"—"畅神"的过程，从而独得生命的神机理趣。

静，是中国艺术的表征。但不论是以静显动，还是动中显静，其动是生命的永恒，犹如一条大河，表面是平静的，深处却永远是流动的。任何艺术形式的动静艺术情境效果，大致都是建立在这一哲学基点上的。在山水画面中，有一系列具体形象，如山静、水动、天静、鸟动、水静、船动、路静、人动，要形象地把握在画中组合的关系，呈现在整与破、虚与实、疏与密的有机协调的配合中。

动与静，是画面上表现情景形态的艺术辩证范畴。静中有动，动中有静，是人们生活中自然景物的常见现象，也是在画面情景中感染的效果与艺术追求。以动为主的画中，以静衬动；以静为主的画中，则可以动衬静。节奏对比产生特定的音韵与气韵，从而在读诗读画中有特殊的艺术享受。

远山画法步骤

远山可以分为较清晰和较模糊两种。图中间的是远山中较清晰的远山，墨色较淡，皴擦过程中墨色变化较少，但笔法较为丰富。远处的山可先勾勒轮廓，为上色做好铺垫。

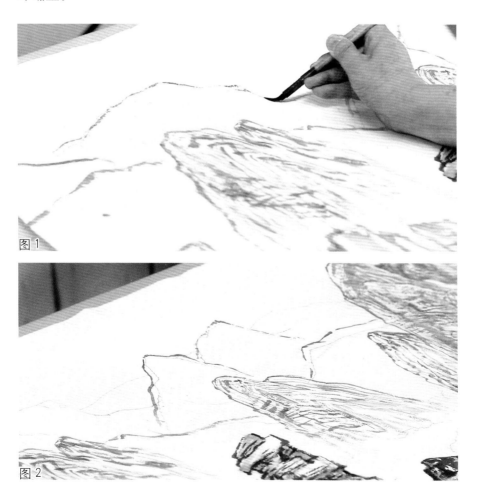

图1

图2

图 3

整与破

整——整体、完整、统一、规范。破——破碎、突破、分散、自由。整与破在画面上可以表现为丰富性与统一性。

破可以看作形与色的多样性，多样的表现由于分散孤立就显得破碎支离，把分散零乱、孤立的形与色统一起来就呈现出整体。

破——表示了局部分散和破碎之义，显示了大千世界多样复杂的矛盾。画家就要将繁多、复杂、零乱、破碎的形形色色的景物，归纳于和谐统一，而且优美、感人的画面之中。

整——既是整体，又含整理之义。画家就是要从杂乱无章、生动丰富、零碎分散的各种形和色景物中进行有条有理、有章可循的整理，这就是章法，就是构图。任何画家，越是具有乱中求整、大乱大整的章法能力，其作品的气局就越大，越有感染力和视觉冲击力。

在整的形体与线条中，穿插突破的形体线条结构，在某种程度上又显得变化、丰富、自然、优美，防止整中出现的刻板与呆滞。

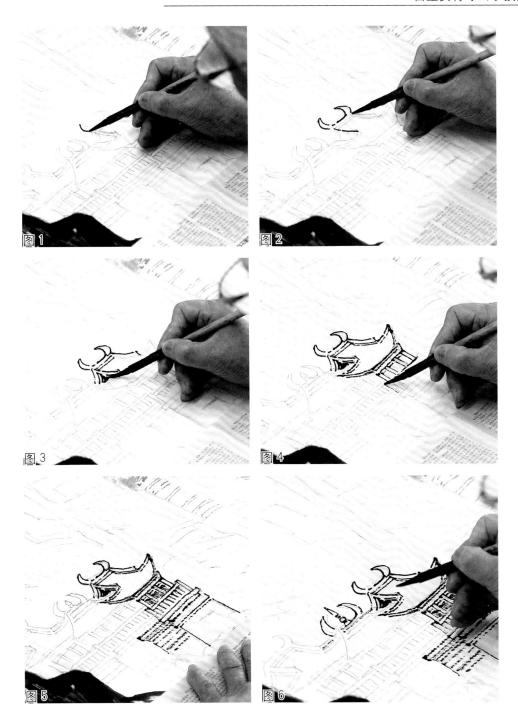

配景房屋的画法

勾画建筑房屋时笔法与画工笔完全不同,应选择虚笔行笔,以"干淡笔飞白"效果去画线,莫僵化。

中国画透视

中国画里的透视和西方的透视不一样，西方的透视一般来说都是焦点透视，我们中国画的透视都是散点透视。所谓散点透视面面观，那个上中下、里外左右，全方位地，把整个建筑了如指掌，成竹在胸，然后根据画面的需要去安排。我曾经在学生时期和老师开玩笑说，这个写生就是最好的交通工具，写生的交通工具就是透明的直升机，想在哪个高度停就在哪个高度停，想在哪个位置停就在哪个位置停，不受刮风下雨的影响，透明的还是直升机，就说明我们的视点是游动的，不是固定的，不是焦点而是散点。为什么散点？就因为你掌握得很全面，你成竹在胸，你需要怎么样你就把它怎么样安排，总体要保持和山石结构有机的结合，很和谐，而且变化很有意思，那边是自然的型，这边是结合的型。我们一般都是居高临下，这样呢，里边的结构都能看得清清楚楚，所以说这个建筑实际上是画面里重要的一个组成部分，而且它既有自然规律的一面，又有人文情趣的一面。

房屋完成后可随笔将屋前的灌木一图画出。

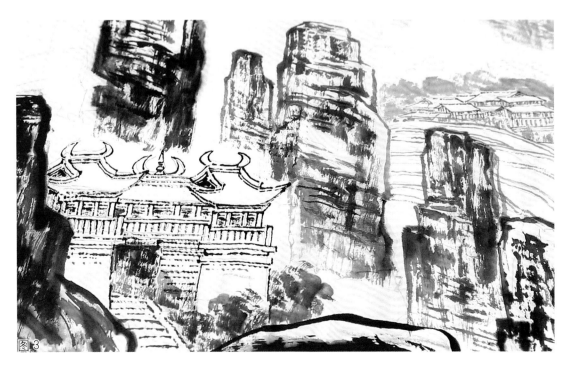

创作与构图

配景房屋虽然小，但是可以使我们想到在高山峻岭上也有宏伟的建筑。就画面整体来说，我们这个近景的苗族建筑最丰富，最具体，表现得最深入，其他的地方都显得是概括的。近景很集中，你不可能在人文景观上摆得很平，也不应该摆得很平，营造人文建筑的过程也要有一个ABC，始终要把握住这个东西，但是总体叫人感觉到是自然的，很协调的，主次分明的，尽管是偏远的、缥缈的地方，还是要有东西可以琢磨，不是完全虚空的，所以我觉得人文景观有些时候就要点到为止，有些地方要重点刻画，有了重点刻画就有了第二位、第三位，有意减弱，不能平摆。

我们要发现美，还要去创造美，创造美的过程就是根据你的画面，根据画面的色彩的呼应和物象的对照去处理它的浓淡干湿变化。画面的颜色不是完全描摹自然的，不能是客观自然的奴隶，应该是主动地驾驭它，我想艺术效果怎么好我就怎么来画。所以说意还是最重要的，意境是画面的灵魂，整个艺术效果也是画面的灵魂。

构图是画面的构思，从别处找不到这个景，但是又像这里，孤立的又像这里又不像这里，任何一个摄影家也找不到这个角度，这样才有画家的意义，否则的话，人家摄影家就可以了。

这就是说绘画有更集中、更概括、更典型、更富有代表性的特性，我们现实生活中要把这些代表性的自然景观和人文景观集中起来。但是集中的是要更概括更典型，具有代表意义，你去集中它那么画面就富有代表性了。

你看这幅画，就是武陵地区的特点，绝对不是黑龙江的，更不是广东的，也不是西藏的，只有武陵地区是这样的风格。这就是更集中，更概括，更典型，更富有代表性。

刚才说的这个建筑应该是平稳的，不应是歪歪斜斜的，随时随地就会倒塌的，还没有震就倒就糟糕了。当然一般来说这个很平稳是正常的，但是不等于没有险峻的感觉。它是在奇山秀水间的平稳建筑，人才能有稳定的生活，平中有奇、奇中有平才是矛盾与对比的范畴。

艺术本身是一种节奏，对比矛盾统一的一个过程。

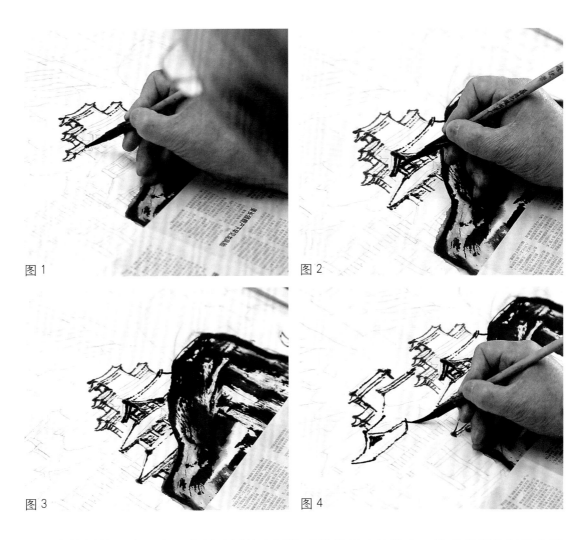

图 1　　　　　　　　　　　　图 2

图 3　　　　　　　　　　　　图 4

中锋用笔，此画在画房屋时用笔主要注重的是写生的特点，注意观察此图的房屋用笔。

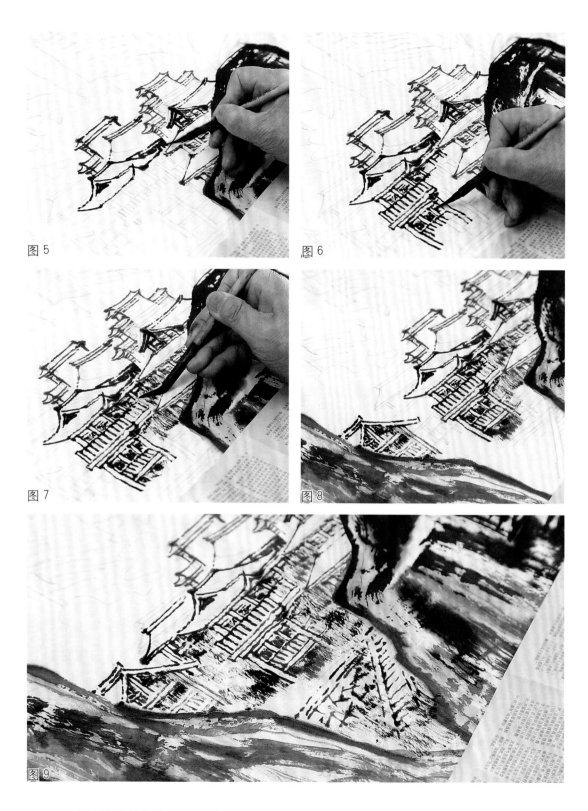

图5　图6　图7　图8　图9

通过勾皴擦的结合，画出房屋的立体感，适度留出空白，等干后上色。

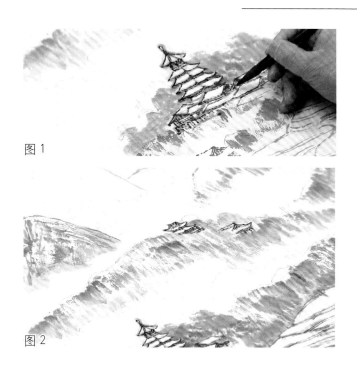

图1

图2

底稿勾赭墨步骤

调制赭石色，勾画建筑结构，增加建筑的空间感。

▌建筑上的用线

我在建筑上常用一些比较挺拔且明确肯定的线，而山石结构一般都是松动的线条，皴法的线条也都是松动自然的。画建筑一般都是结合性的东西，可以用一些焦墨的但相对来说又不是僵死的，要有一些飞白在里面，既是焦墨，又是挺拔的，形成有很多飞白的空间线条，在这个基础上用一些淡淡的赭石以烘托就形成一个框架。这在西画来说都是写实的，我们是主动地取舍，一组都是山，密密麻麻地压在这儿，我就把房子画成亮的，而且明明是黑瓦结构，我画成赭石瓦，这就是我主动要去表现的。因为我主动想去表现，使人感到这房子就是这样，这就是画家的主动性、创造性。

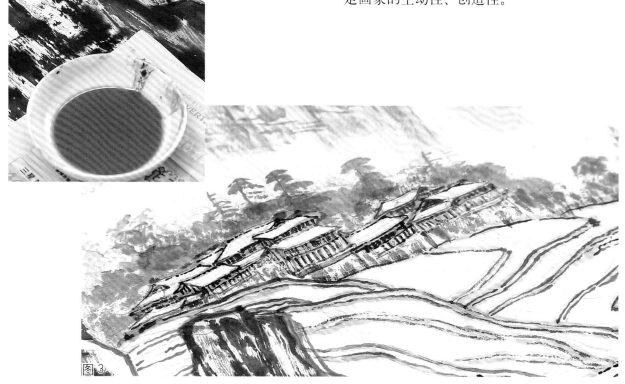

图3

勾画房屋时主要勾画房屋的背面，细小的房屋支架也要一笔笔地勾画出来。

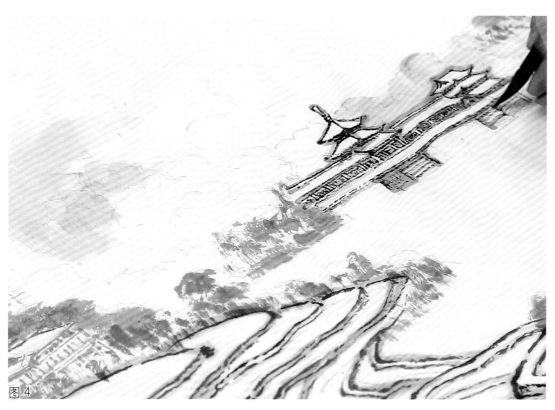

图4

勾画梯田时注意梯田的结构，隆起的梯田边缘是勾画的重点。

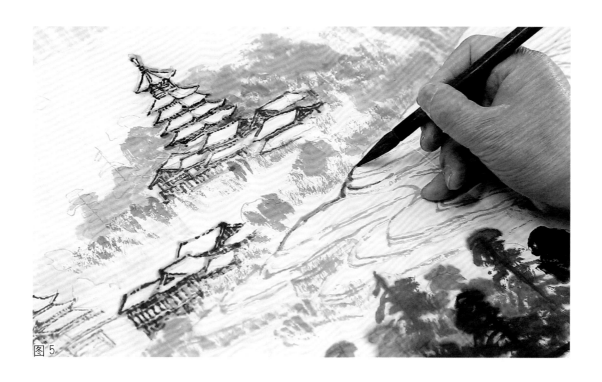

图5

在一个画面上总体还是要自自然然的，但是在具体构思过程中还是要精心推敲的，比如说哪里多一点，哪里少一点，哪一点是重点，哪个地方是点到为止，一定要有一个构思。除了构图以外，首先要有一个构思，比如说这张画在近景山石中间的建筑里，寨门一进去还有很多吊脚楼，近处的树也比较茂密，山也集中，这个地方适合人居住，相对来说风雨桥就远一点了，就叫你看一下风雨桥就完了，点到为止。其他地方虽然也有村寨，就表现一个屋顶就可以了。再往远处看，画面远处占的面积很大，但是我们只有虚虚的几座山，山上有一个鼓楼，高的鼓楼说明那个地方还有个大的村寨。最后，很远很远的山中竟然出现了一组很少的建筑，一个半截的寺庙的高楼，还有一个房子的半边，使画面隐含了一个宏伟的寺庙，没有宏伟的寺庙就没有那几个建筑。

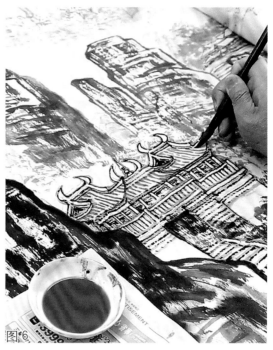

图6

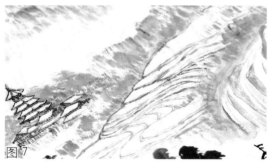

图7

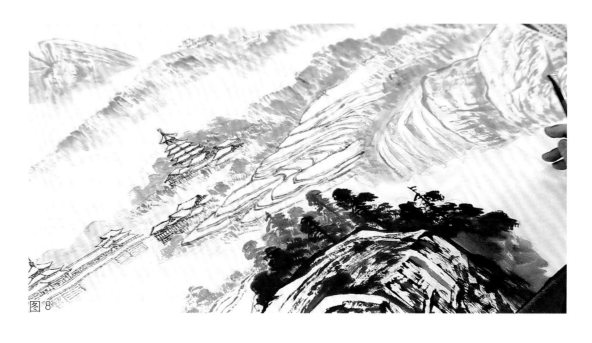

图8

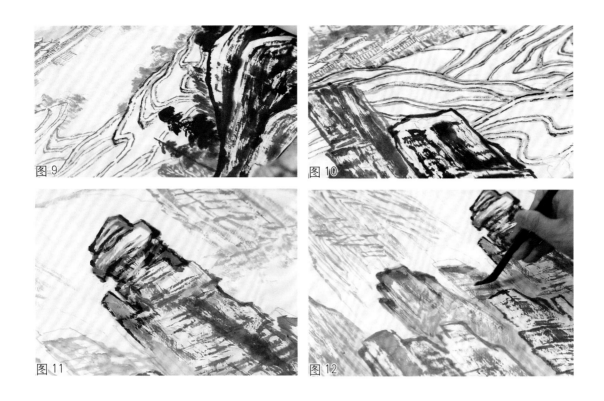

图 9　图 10　图 11　图 12

呼应与凝聚

　　要把画面上的各个景物当作有灵性、有情感、有生命力的人物去看待。画家在处理画面构图时如何经营位置，就像导演对待舞台上的演员一样去安排前后主次、相互关联，又像战役指挥官一样进行战略、战术部署。景与景之间、物与物之间相互是无形与有形的紧密牵连、穿插呼应、聚合联系的一个统一整体。围绕着中心主体环节，环环相扣，相互间好似有磁性吸引一样，有的是笔、墨、色、形的联系，有的是意向性、倾向性呼应联系。总之，绝不是分散孤立、互不相干的关系。

　　特别是围绕着画面的主体部位"画眼"，更是凝聚在一个相对中心，相互间拉不开，打不散，统一在一个和谐、紧凑、整体的形象之中。

　　所谓的起承转合关系，就是一环套一环，环环相扣，统一为一个整体画面，凝聚成一个意境主题。如：《溪山清远图》像一曲节奏明快、韵律优美的交响乐，其开合呼应、起承转合、节奏对比、稳定与平衡，都处理得巧妙，既丰富多变，又和谐统一。这种艺术形象的安排与塑造来自作者"外师造化，中得心源"后的"迁想妙得"。

　　"心源"是作者天赋学养、艺术实践、经验积累、精神气质的综合体现。由此，方能有"迁想妙得"的成果。特别是在绘画艺术实践中，博览古今名画与各种造型艺术的特征，积淀大量丰富深厚的造型艺术信息与灵感，结合现实生活中的"造化感受"而迸发出智慧的火花。

　　章法的运用是作画过程中首要与总要，关键环节，"外师造化，中得心源""迁想妙得"是中国画的基本创作原则。但要做好这件事，确实需要行万里路，读万卷书，观万幅画，构万幅图，这是实现这一原则的必要途径。实践出真知，静悟能升华。

　　赭石在浅绛山水画中起到拉开画面层次的作用，染画背景时多用赭墨。

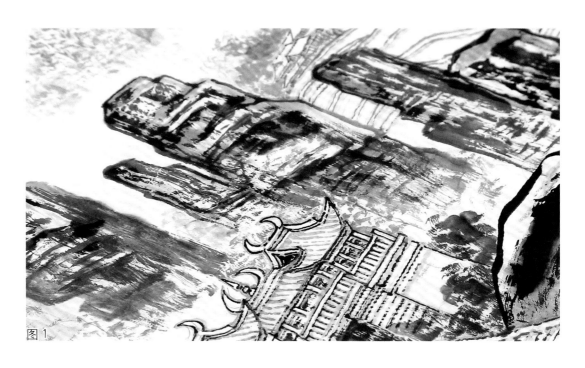

图1

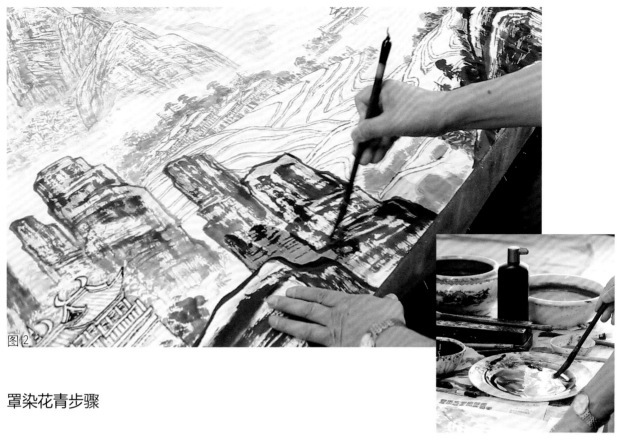

图2

罩染花青步骤

在这幅青绿山水中，作者在画山石背面的时候多用花青加墨，拉开画面空间。

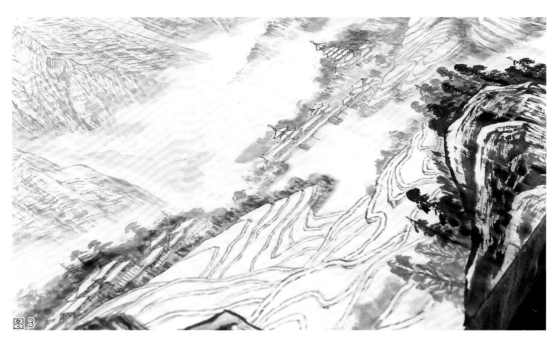

图3

渲染时用水很多，为使画面更加整体，需要先用水做好铺垫。

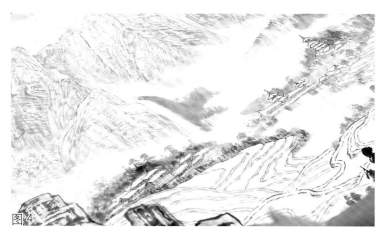

远山的虚实在青墨的不断渲染下，柔和而不跳跃，稳稳地耸立在远处，使画面产生了空灵的前后变化。

图4

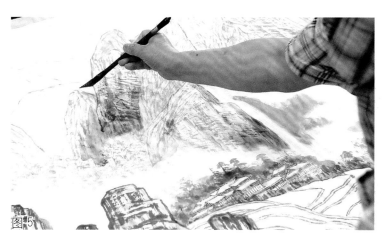

染色时对山脚的烟云雾气进行渲染。

图5

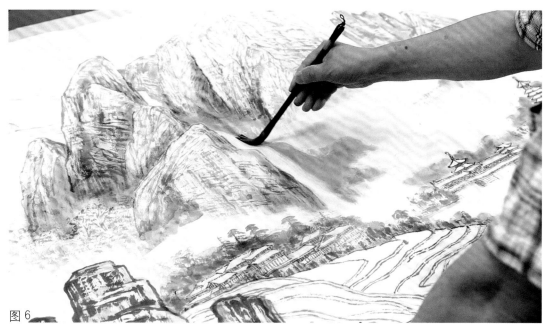

图6

渲染时用淡青墨染画远山，表现远景的虚实关系。

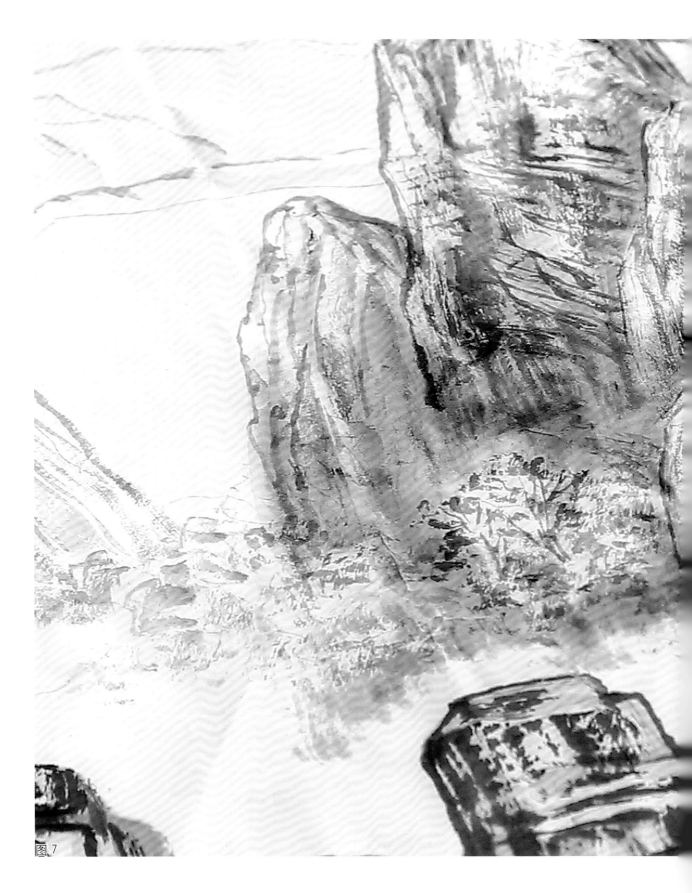

图7

染后效果。

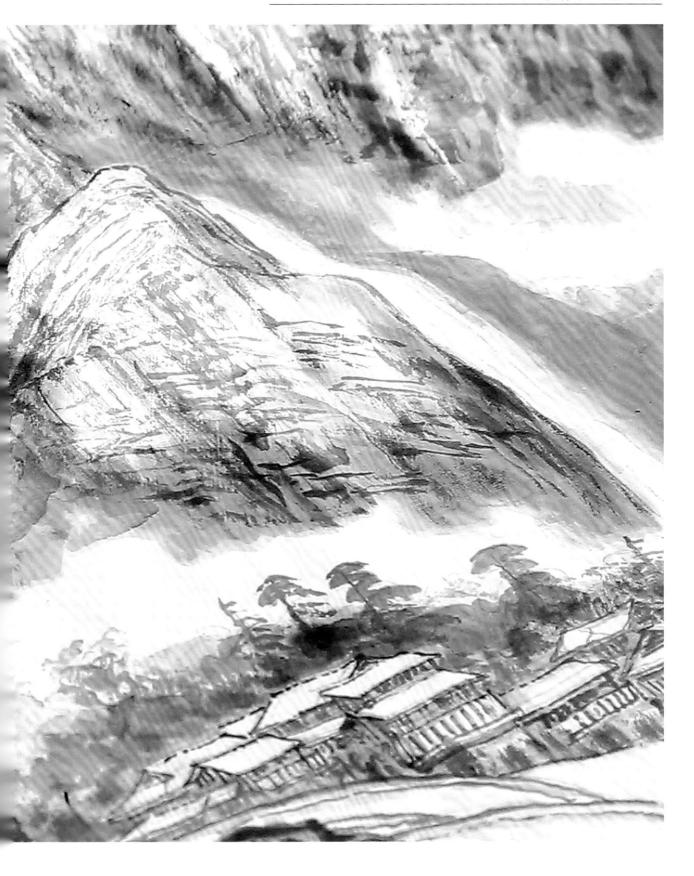

图8

在这张图中注意用水的技法，常常先用毛笔淡墨画出烟云的位置，然后用青墨蘸水画出烟云。水要恰到好处，少则不到位，多则容易糊成一片。

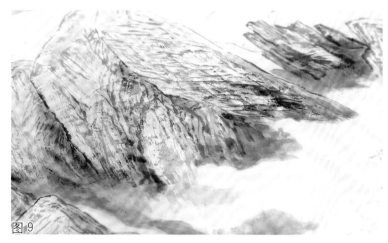

图9

局部放大后可以看到水在这部分山体中产生的虚实变化，用淡青墨染画远景山石的底部，染画出云海的形状。

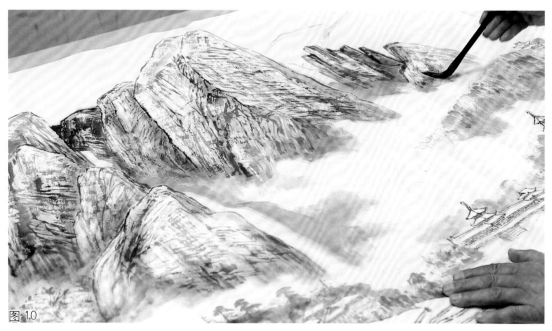

图10

染画云海后的效果。

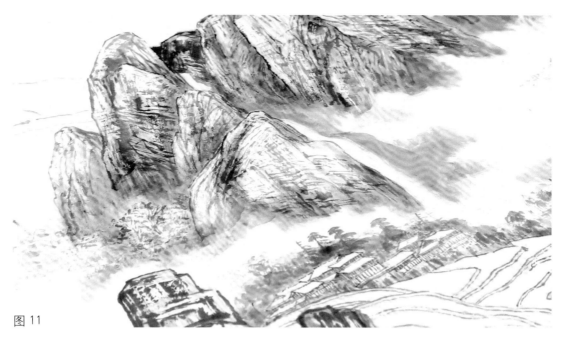

图 11

染后局部效果。

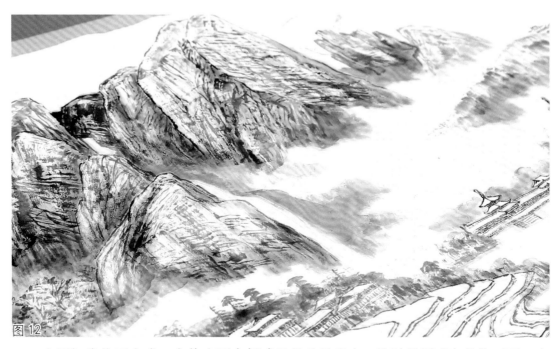

图 12

　　山石初步染画完成，主体山石空间感已经凸显出来，这时需要观察整体画面，审视画面的整体关系，适度调整遗漏和渲染不足的地方。

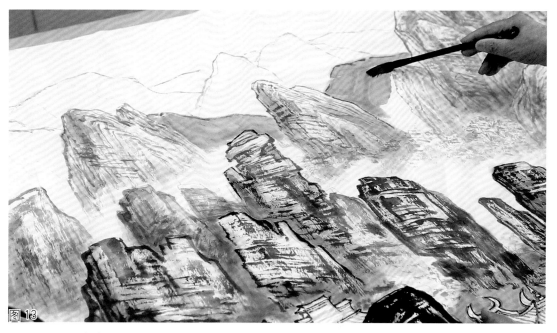

图13

用淡石青色染画远山，一笔一笔地慢慢染色，形成笔触，增加层次感。

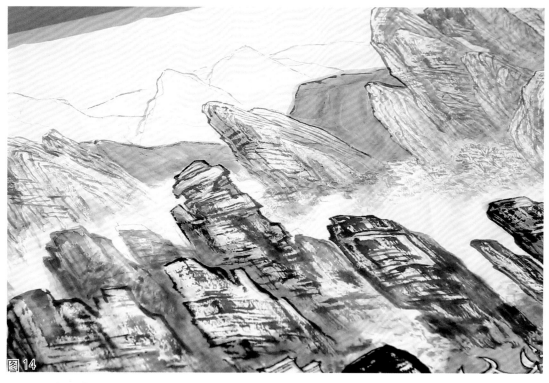

图14

用淡石青染画远山，用笔不用过快。远山可分多个层次，最远处用色可更淡。

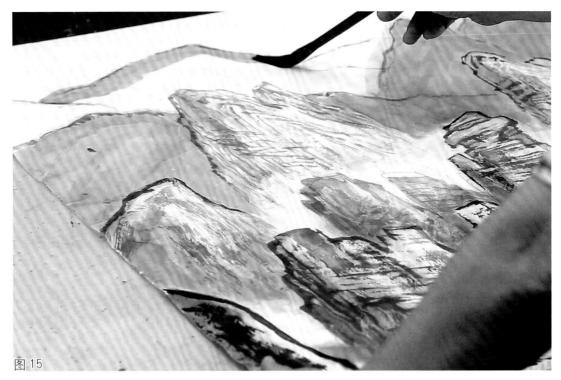

图 15

在染色的时候，水分和色彩调和要均匀。

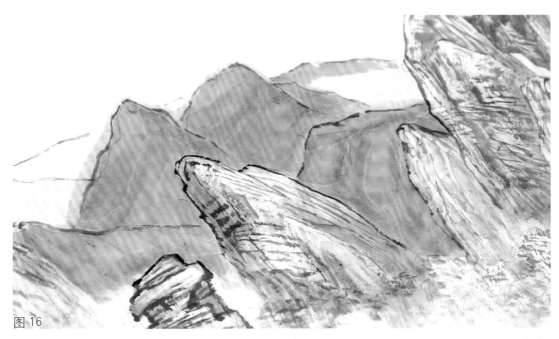

图 16

先染一遍底色，然后在底色的基础上染色，一遍是不够的，需要染很多次，但是不能一次很厚地染上去。

三烘九染

　　三烘九染是中国山水画中染色的一个具体的手法，这种手法的产生和中国传统的绘画材质有关系。我们常用宣纸还有绢，这样国画颜色上上去之后都是渗进去的，每渗进去一次，这个颜色就能够起到一种深化的作用。所以染色的过程就是三遍九遍，实际上真正染的过程远不止三遍和九遍，甚至十多遍、数十遍都有可能。你觉得颜色层次没有达到你的标准就可反复地染。和油画不同，油画是在油画布上甚至在板上，它画的时候不会渗到布里面去，中国画的颜色是每上一遍就渗透在宣纸和绢里。渗进去以后，颜色与颜色之间发生着升华的变化，所以它每染一遍就会起一遍的效果，最后在纸面上、绢面上不会产生鼓起来的效果，这叫画不堆朵。有时候我就觉得中国画的染色和中国画的人生哲理都是很协调的，强调平和含蓄，颜色一层一层渗化在里头，总体感觉是平的，但是颜色的变化是很丰富的。中国山水画里面有水墨、浅绛、小青绿、大青绿、金碧青绿这几个不同的设色方法，我们通常说的在浅绛以上重彩，

　　这张画用草绿染画山石的阳面，注意颜色用水调均匀，不要染得很厚。

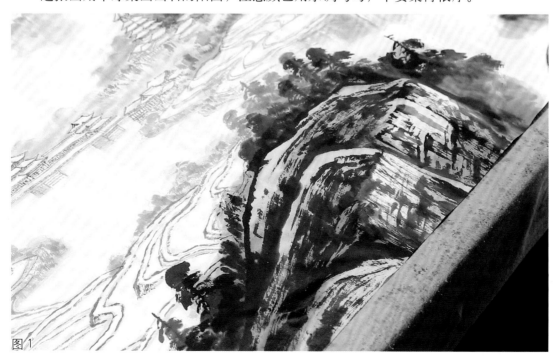

图1

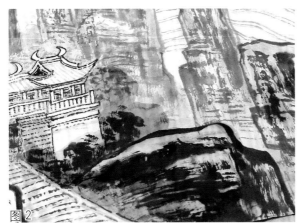

图2　图3

房角的树丛可以大面积染色，染出树丛的外形。

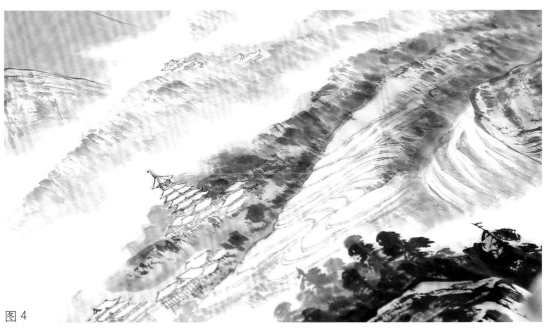

图4

　　远景的一抹淡淡的草绿色，使得画面的阳光感非常强烈。草绿色和青墨色形成强烈的色彩冷暖对比，画面空间感会很明显，层次也会拉开。

　　所以小青绿、大青绿、金碧青绿基本上都用重彩的过程。三烘九染，一般来说浅绛山水没有那么多的层次，就在浅绛的基础上用同类色。比如说染石青，就要在花青的基础上染石青，在草绿的基础上染石绿，这个绿就更充分、更饱满。比如说在准备画石绿的地方用草绿打底子，画石青的地方有用花青打底色的，一般来说浓淡的程度基本上都要水分和颜色和谐调匀，不能够有的稠，有的稀。这里头很重要的一点就是水和色之间的关系一定要和谐匀称，然后在草绿的底子上用石绿，当然石绿有头绿、二

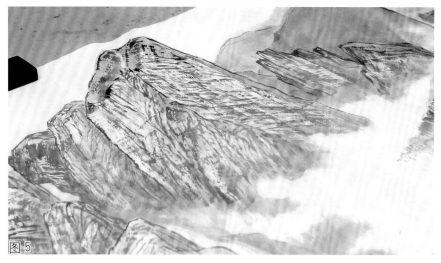

图5

　　山顶的草绿色后期还会加色，不要染色太厚，比前景的草绿色要淡。

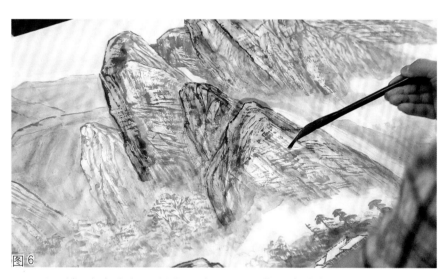

图6

　　山顶部分会有很多植物生长，用淡草绿色会增加山顶的生气，使画面更具有灵性。

绿、三绿、四绿之分，根据你的需要采取不同轻重的层次。我一般在最亮的地方，最吸引人的部分用四绿，然后比较沉着一点，或者颜色偏重一点的地方考虑用三绿、二绿、头绿，有时候也反过来。为了突出某一个地方，就要浓重，也可能把头绿放到很突出的位置。将来上金上银的时候那个地方会更强烈，这个过程中每一遍上色的时候都要把水分和颜色调得很匀，调和好后在底色的基础上染一遍，一遍不够再染一遍，千万不能够一次很厚地染上去，这就是三烘九染。就像我现在正在进行创作的《武陵天门览胜图》，这个主体的部分，即天门山部分，就是以青绿调子为主，以石绿色为

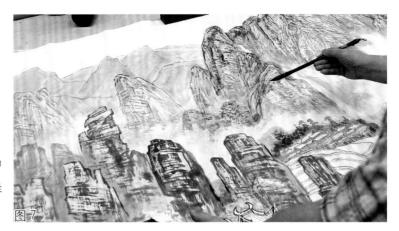

画面中赭石色的中景和远景拉开，层次鲜明，形成阳光的色彩。图7

草绿染画后局部效果一

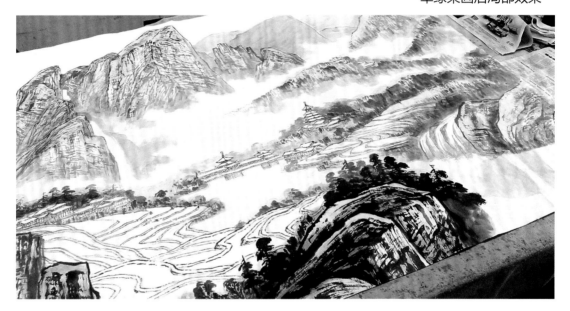

草绿染画后局部效果二

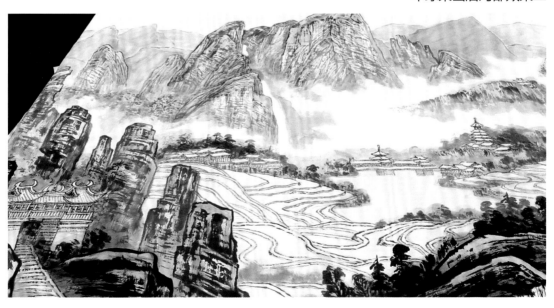

染画石绿

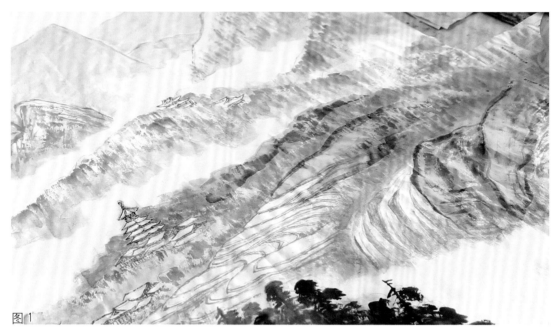

图1

在草绿色基础上罩染石绿色。

图2

在草绿染画后染画石绿色。

58

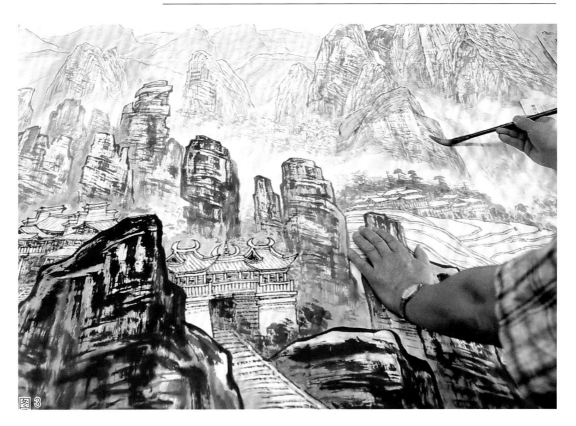

图3

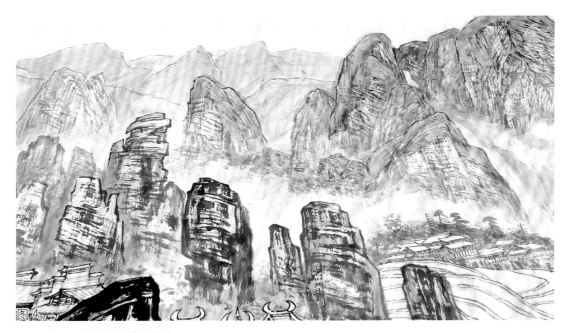

图4

染画石绿后局部效果。

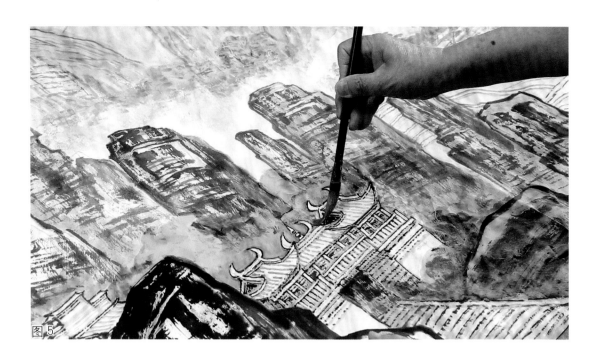

图5

基础染上，有一些局部的变化用花青稍微再烘染一下。如果感到这个色彩还不够，我可以反过来再从纸的背面加草绿，再加石绿、花青都可以，色彩就会更重一点。而这一幅画本身是一幅金碧青绿山水，在最后最突出的地方还要用金线去勾勒它，为使画面更鲜明，更明亮，更强烈，所以在石青石绿的基础上再去勾金，那就变成金碧青绿了。

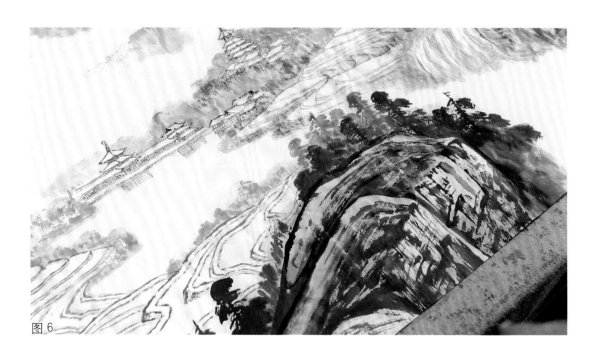

图6

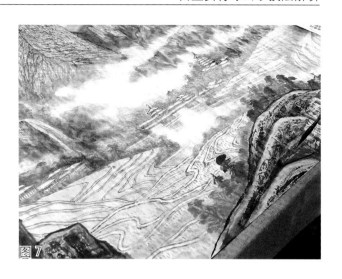

图7

我讲的三烘九染指的就是在正面一遍一遍加染，还有一个就是在纸的背面。最后整个画面完成了，还要把这个主要的地方整片地都用四绿罩染一遍。在这里面也要有一些最突出的地方，有一些地方是凹进去的，这里主要是靠花青去分清层次。还有

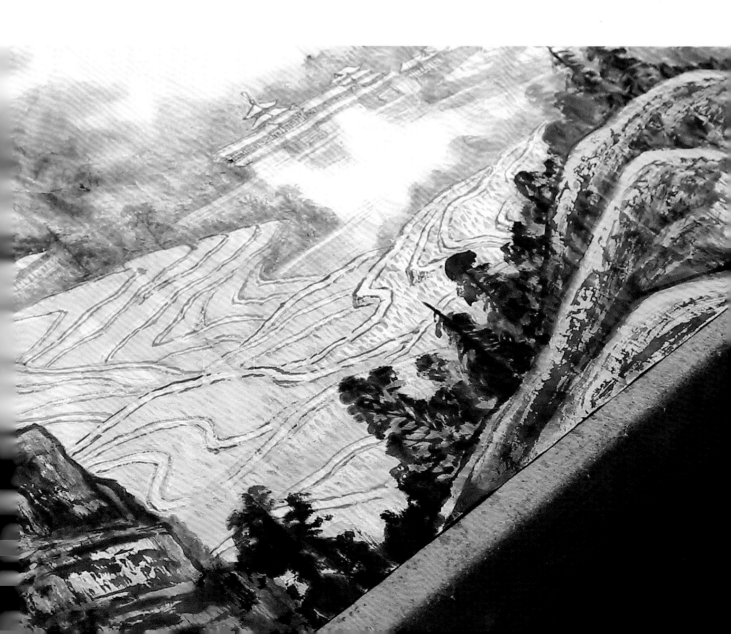

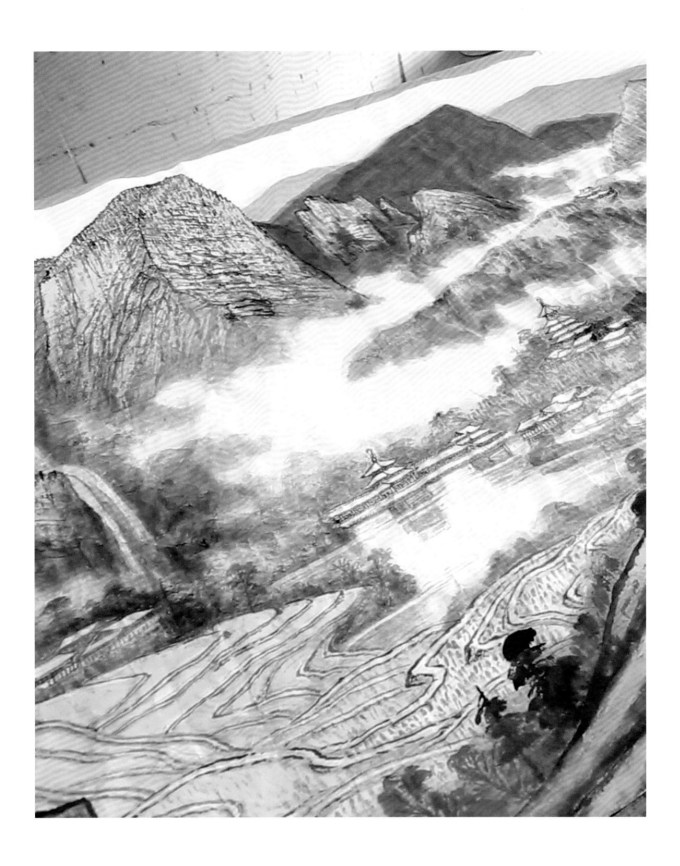

以掌磨色

　　"以掌磨色"主要是用手掌将国画设色时产生的颗粒堆积和胶矾水形成的凝结块磨掉。此方法可与层层加染、纸背设色等综合运用。以掌磨色的技法可以使颜色达到厚而不滞、淡而不薄、艳而能雅、实而能虚，既明净清润又厚重凝练的艺术效果。

图1

一些鲜明的地方，可以用一些藤黄水在重要的位置罩一遍，这样就更加突出了。刚才说的三烘九染是包括画面所有的地方，包括树、远山、近山，甚至包括建筑部分，整体用的都是三烘九染的表现方法。当然在这中间不管是对丛林、河流、远山，基本上都是用花青和石青色，近景有一些地方烘托出的部分用一些重颜色的石绿，比如说头绿、二绿。明亮的那一部分可以用四绿、三绿，但是总体都要以三烘九染的方法画上去，每一遍都很薄，色彩都调得很协调、很匀称，而且是不会用很厚的颜色染上去，

图2

层层加染。比如说三烘九染的过程就是层层加染的过程，也是背染、罩染的过程，特别是在石色染色的过程中有一个特殊的方法叫以掌磨色，以手掌磨颜色，因为石青、石绿都是矿石研磨成的粉，然后加胶进去，用到画面上会形成一种粗糙的、厚厚的、不透明的东西，尽管颗粒很细微，但是也有很多颗粒。这时就要用手掌在画面上面轻轻地揉磨，要以掌磨色，不能用砂纸去磨色，更不能用橡皮去擦色，因为手掌能掌握轻重，皮肤里头也因有一种油脂的关系，在去揉擦的过程中能掌握分寸、轻重，在揉擦的过程中显得很滋润。通过手掌把一些很粗糙的色粒磨掉，留下的都是一些精细的粉末，然后你再去罩颜色。这个方法是贺天健老师说的，当年他查了历史资料，从唐代就有以掌磨色这个技法的。我们在画青绿山水时具体的手法还有在纸的背面上色，比如说用朱砂、朱磦，画到秋天的时候，那个树的颜色如石黄、雄黄，也都是矿石做的颜色，这些颜色是在纸背后染的颜色，但是为了凸显朱砂、朱

图3

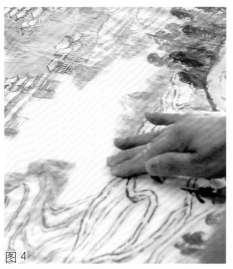

图4

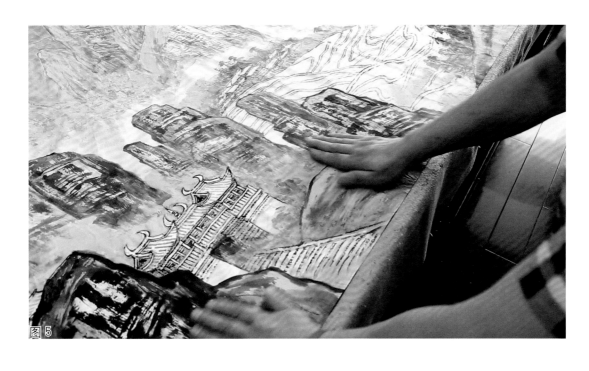

图5

图6

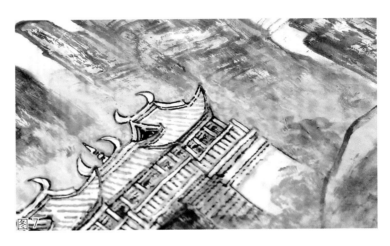

图7

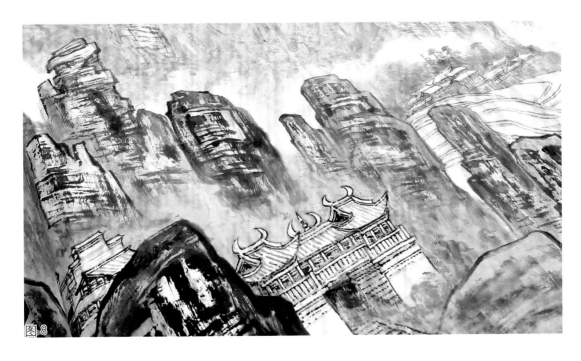

图8

碟、雄黄、石黄，我们就拿浓墨甚至焦墨在画的背后染，使得正面的颜色特亮，形成一种黑白对比，也可说是黑红对比、黑黄对比。

中国画是以水墨做基础的，为了使画面显得更强烈，除了要以水墨打底子以外，还需要强化染色的过程。我们同时也要把墨色强化，比如说背染的问题，有时候整个的青绿山水已经很到位了，但是在重点的地方，我们还要用很浓的墨，点几个墨苔。

图 14

图 15

苔点，这在西画中几乎是没有的，但是中国画有时候会用线勾一下，有时候会点苔点，然后在最浓的墨上点苔，还会在苔点上边再加上石绿或者石青，这种叫开宝点，它是在浓重的黑颜色上点色，这样就会显得很亮，可以说就像蓝宝石、绿宝石一样，很突出，很鲜明，强化一些亮点的地方，这是中国画特殊的手法之一。有一些重点的地方，比如说近景前面的山石，可以主要上石绿色，在亮点的部位加一点藤黄罩一

下，一般石绿就会被烘托出来。三烘九染以后，实色基本就到位了，整体都烘染完成后还可以用一些同类色直接去勾皴擦，但是这个勾皴擦主要是把重点的地方提得响亮一点，在主要的结构线上用色时，比如说用草绿，草绿相对加重一点，然后勾一些外轮廓线条，包括皴线的结构线条，这样可以为金碧青绿打底子。为什么最后勾金线时要在这种色的线条上呢？金线画上去会比较明显，如果用其他色也可以，但是显得很弱，即使大青绿也是勾金不勾银的。有时候也需要用色去勾一下，通过勾、皴、擦、染再过一遍。现在这张画就是用色线去勾的，然后在色线上再去点苔点，最后可在焦墨的基础上再去点石绿、石青，这叫大青绿。关于三矾九染，贺天健先生曾经说过一个比喻，他说真正的大青绿三矾九染需要一个过程，过程中有时候为了表现它的丰富性，可能会把以石绿为主的地方改为以石青为主，把以朱磦、朱砂为主色的地方改为以石黄为主，这样颜色就丰富了，在这个过程中强调的就是变化的丰富性、多样性。最后一定要达到统一协调的目的，但是没有变化的丰富多样就很单调了，这个丰富的多样性很重要。注意一定要在一个主色调的基础上去协调统一，就比如说在中国美术馆展出的贺天健青绿山水《锦绣山河》，画面上各种颜色都有，有金色、石绿、石青、石黄，还有朱砂、朱磦，可以说是色彩斑斓、五彩缤纷。

中景树木步骤

以掌磨色后对画面进行全面的梳理，调整补足内容并开始进行细节的刻画，增加画面内容的丰富性。

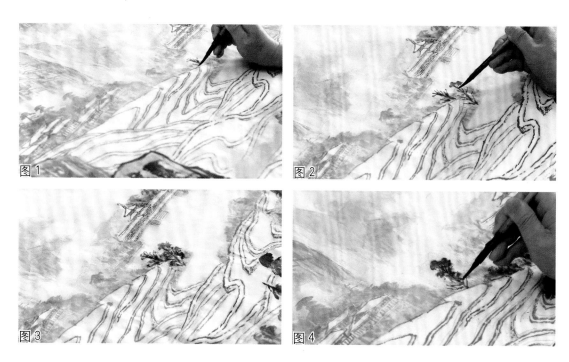

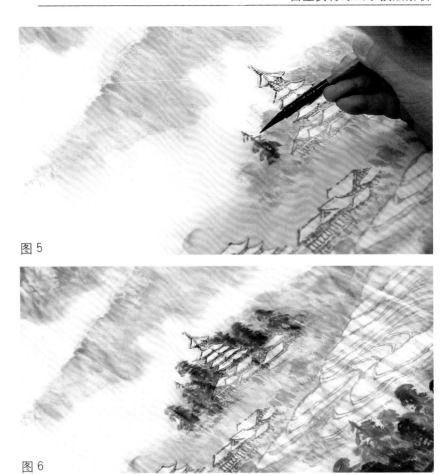

图 5

远景染画石
绿，中景点画花
青，形成树丛。 图 6

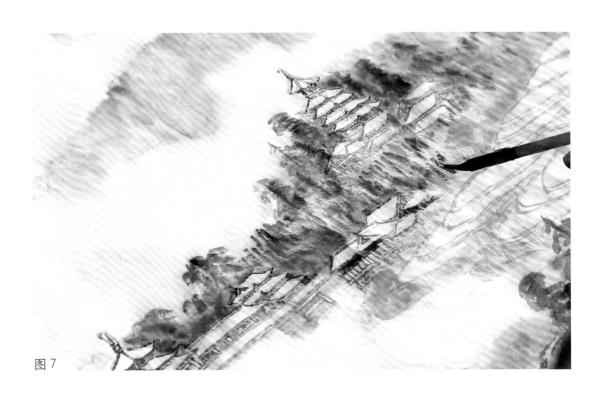

图 7

意境与形体的关系

　　"意在笔先"（唐代王维）、"立意定景"（宋代郭熙）。在章法的经营中，立意是前提与主导。所有画面中的形体安排都是在立意构思的支配下进行的，当然在大框架下，有时局部形体会是"笔到意随"、即兴生发的形象与笔墨。

　　不同地域、不同作者，在画面上形成不同风格、不同意境的山水作品。如五代董源的江南山水，呈现出的是"山随平野尽，江入大荒流"的坦荡、开阔、空朗之感，加之董源善用披麻皴，线条柔曲又和顺，无方硬、刚直之感，显得畅达、舒缓、悠扬、抒情。

瀑布画法

　　强化远景瀑布的表现，瀑布虽然为远景，但是不能潦草，经多遍勾皴后进行设色，层次丰富，内容丰满，细节清晰。

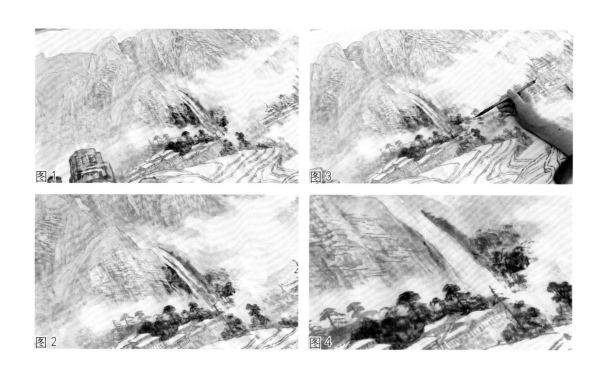

图1　图3　图2　图4

又如范宽的《溪山行旅图》一画，表现北方秦岭高峻雄强之势，大山突兀，扑面而来，仰望大山压顶，有敬畏之感，甚至有冷风刺骨、令人毛骨悚然的强劲震撼力和冲击力。

用笔上要顿折有力，勾勒线条以钉头皴和豆瓣皴为主。造型上，石体坚凝，四面峻厚，正面突兀，杂木茂林……呈现出厚重、刚毅、雄浑、博大之气象。

这幅作品不仅是中国北方山水画中的典范，更是鼎峙百代、超越寰宇的绘画经典之作。

在画前凝思，静观其宽厚坚韧、博大精深的意境，正体现了华夏民族的传统精神。

中国画写意性的观念远在两晋时已基本成熟，后来不断充实、发展和完善。

创作思想上的"迁想妙得""缘物寄情""物我交融""外师造化，中得心源"，造型上的"以形写神""形神兼备"等写意性论述，形成了中国画的思想基础。这种写意性观念贯彻于中国画创作的全过程，使中国画的构成方式既是主观的又是客观的，既是抽象的又是具象的，是物我兼容，是主客观统一，是人的意志与自然形态的统一。艺术家在感知客观世界的过程中，自己的精神世界也得到升华，达到"登山则情满于山，观海则意溢于海"。

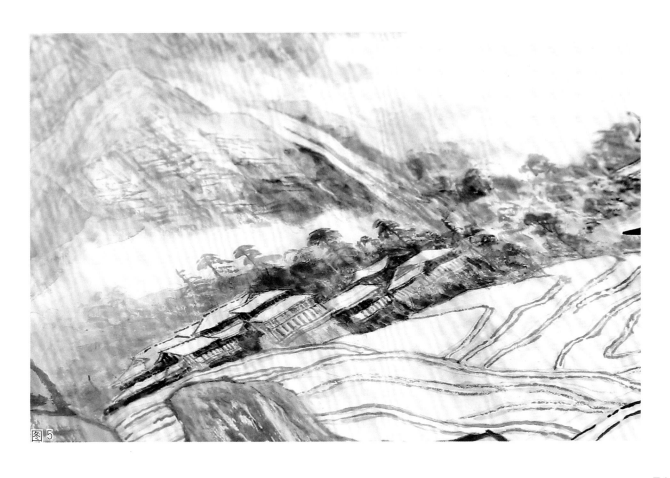

图5

点画近景

　　在建筑周边生长着较多的杂树，点画近景树木时注意树叶的整体形态，墨色也不宜重色过多过满，为下一步设色留下位置。近景树丛点画时要分层次，根据情况选择浓墨或是焦墨。

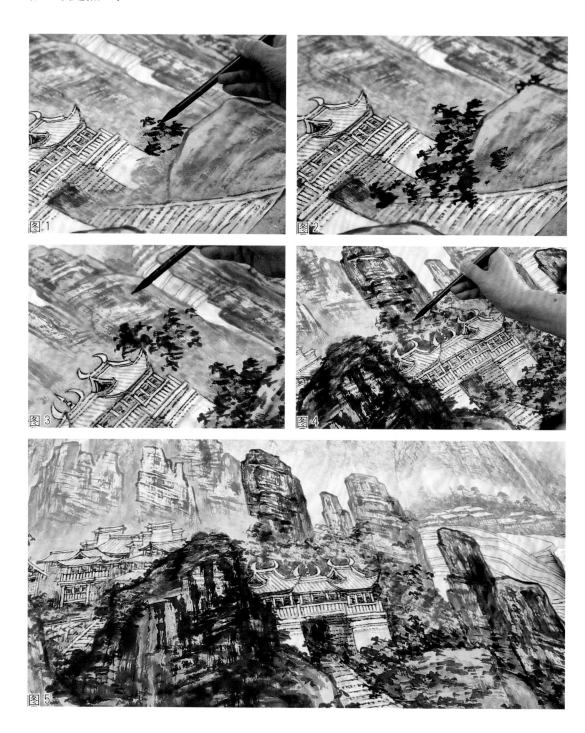

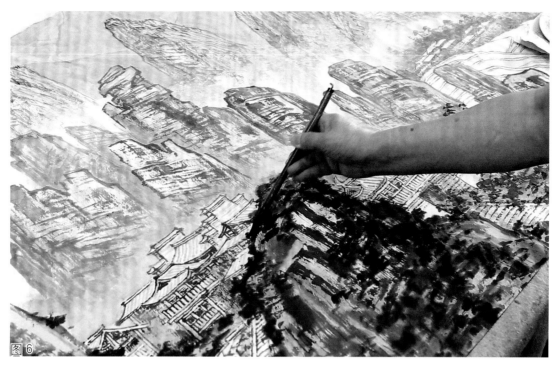

图6

近景灌木小树成为丰富近景画面区域的重点，用秃笔以点代皴，点画强化近景的气势，笔法此时多变。

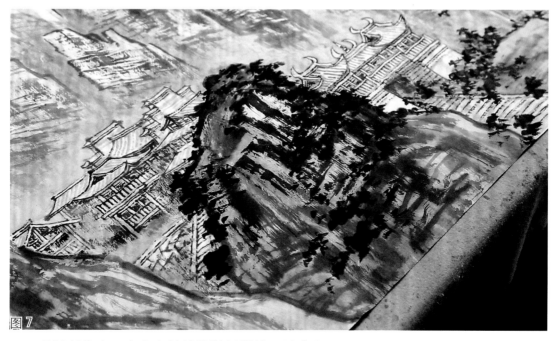

图7

通过胡椒点、个字点等技法混用增补近景灌木。

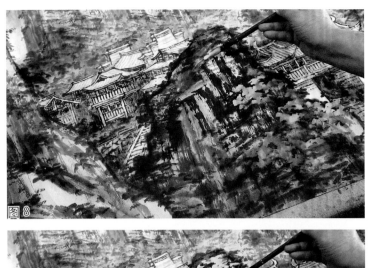

图8

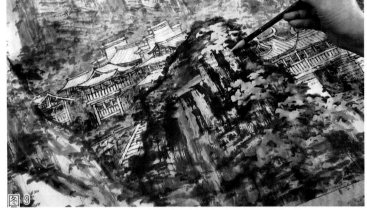

图9

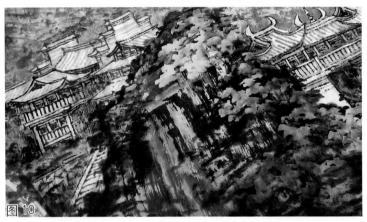

图10

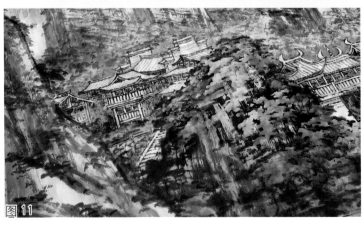

图11

　　近景灌木小树上色前的着色，此时不同于传统的染色，是用大小混点的方法一层层画出的，这需要相当的基础才能画好，否则会因着色掩盖了水墨的表现，勾、皴、擦、点、染都配合好，才能有好的表现。山水画就像交响乐，强调和谐，需要大家勤学苦练。

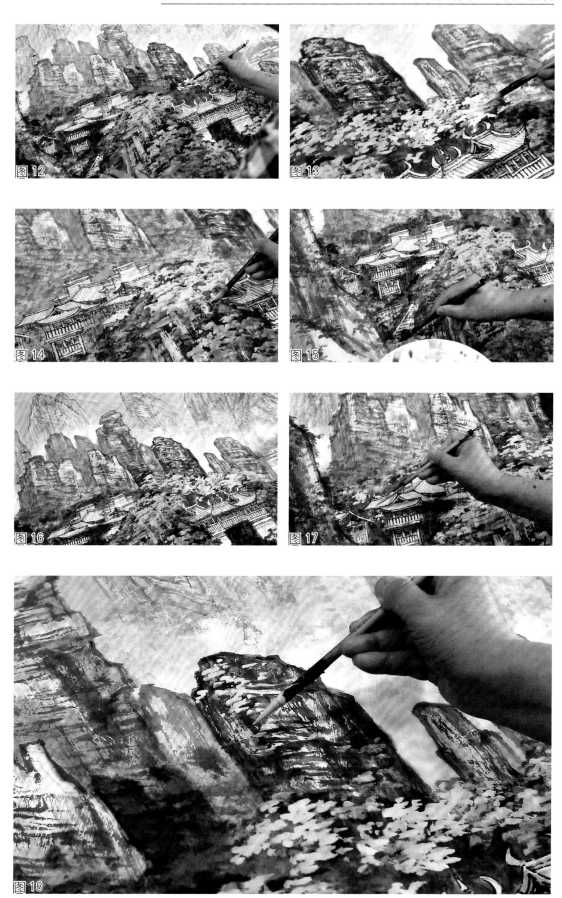

图12

图13

图14

图15

图16

图17

图18

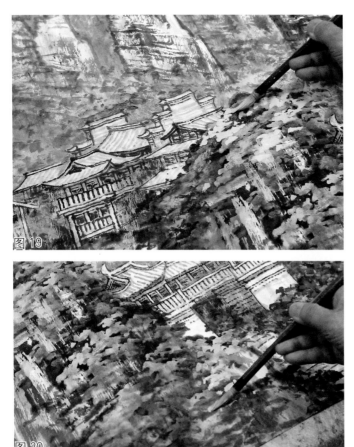

图19

图20

用大小混点的技法通过色彩的变化增加灌木的层次。

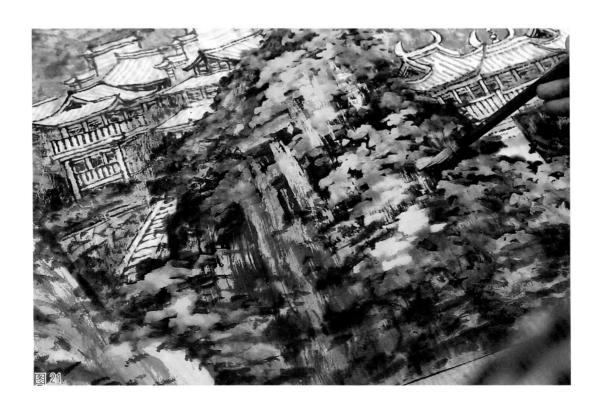

图21

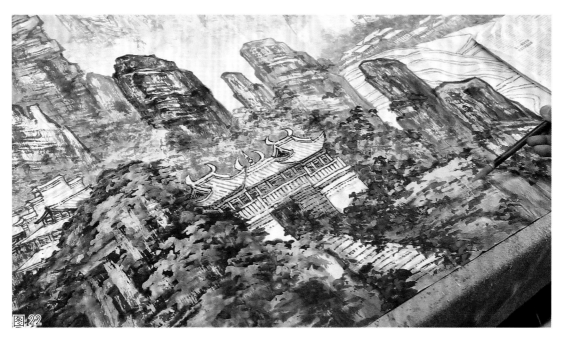

图22

此时已经接近完成创作，需要随时注意整体的画面不要过于强调某个局部，要注意整体的和谐。

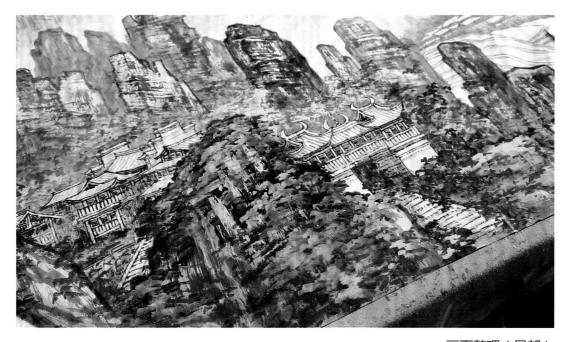

画面整理（局部）

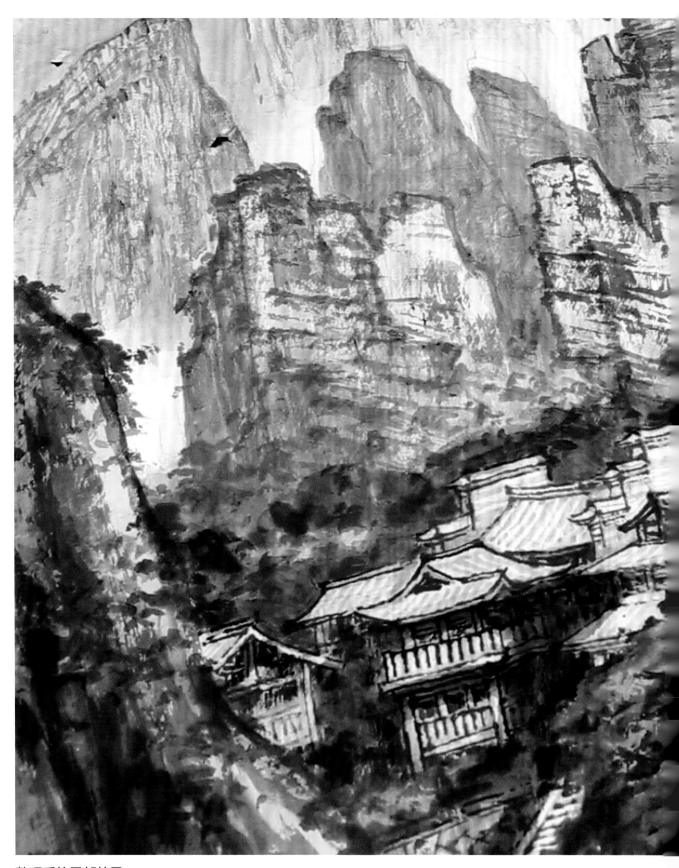

整理后的局部效果

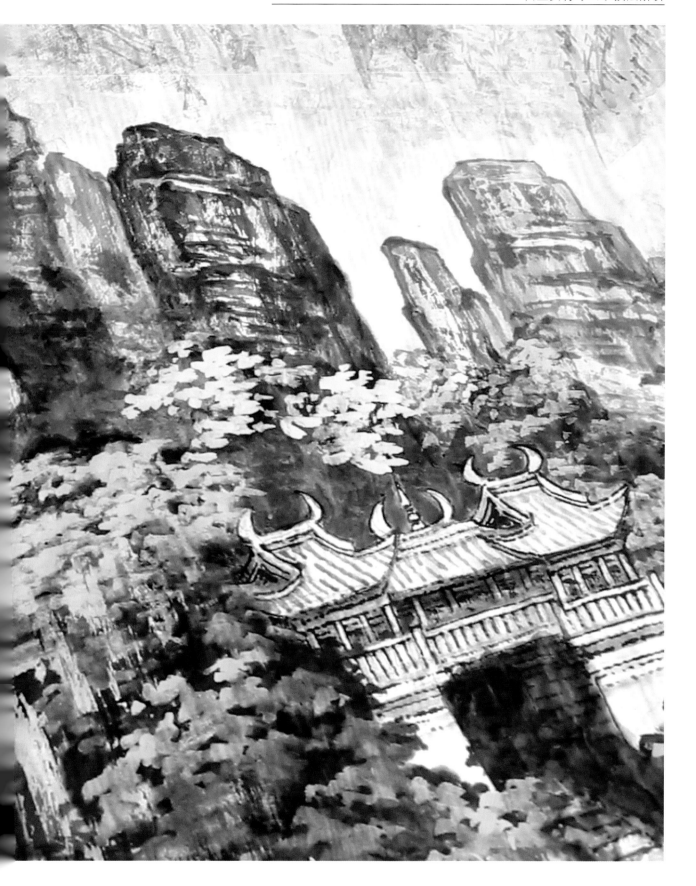

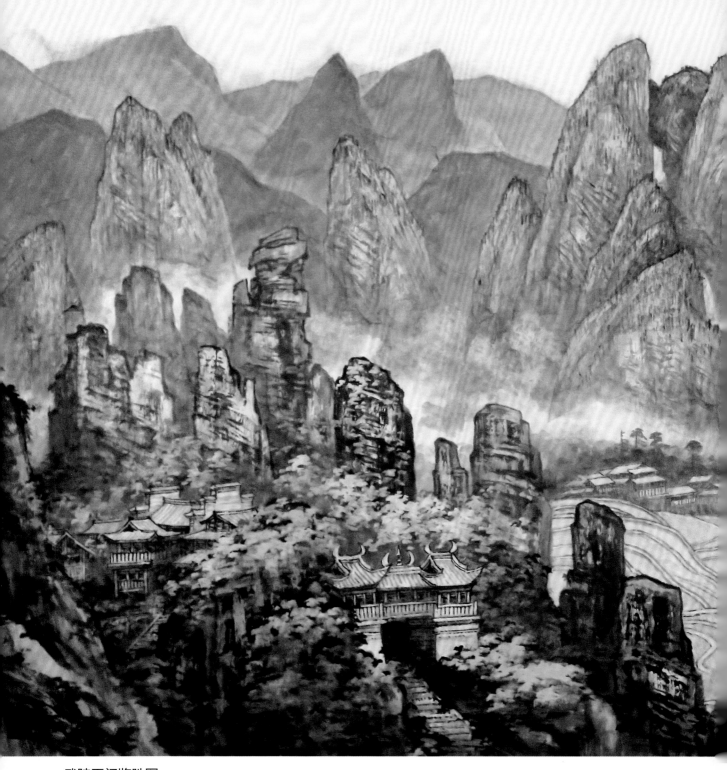

武陵天门览胜图

画面完成后，需要挂画观察，发现不足应及时调整，墨不足加墨，色不足加色，大局观察，整体调整，细致整理。

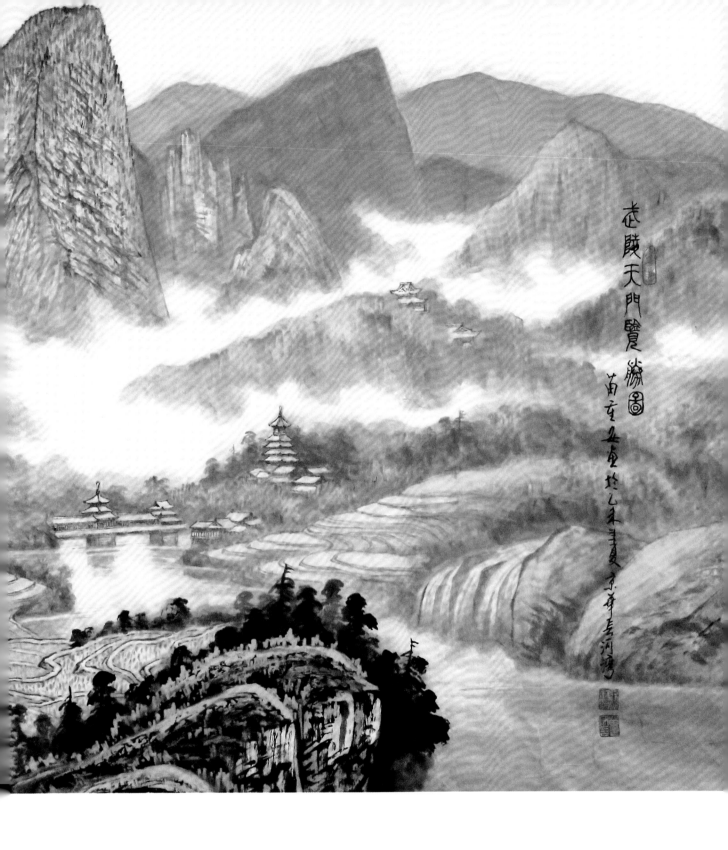

老腹天門覽勝圖

苗重安畫於乙未年夏京華長河樓

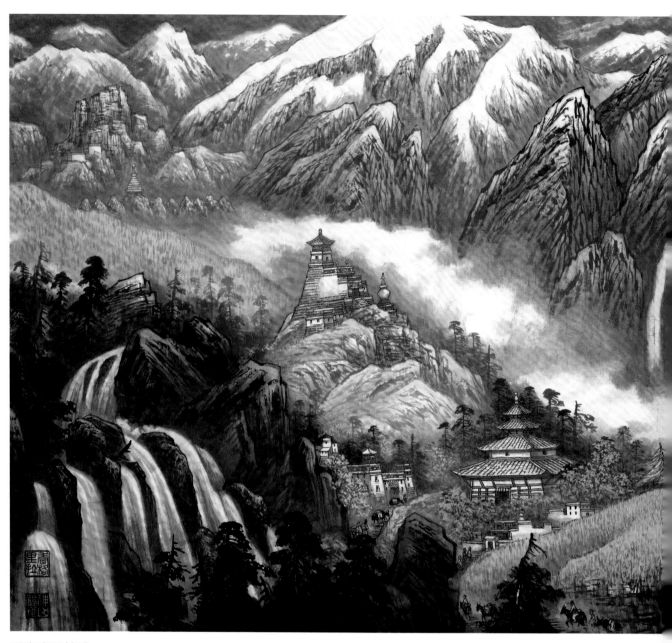

重逢喜马拉雅
215cm×500cm
2008 年
北京人民大会堂陈列

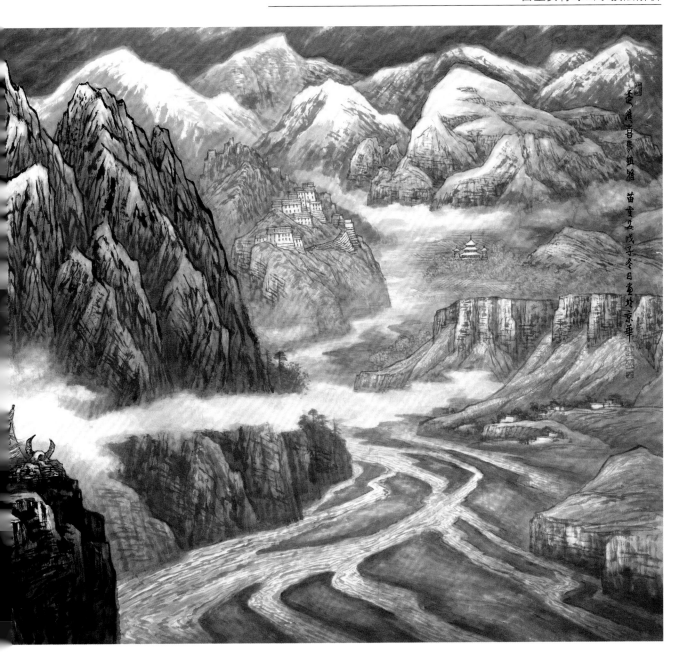

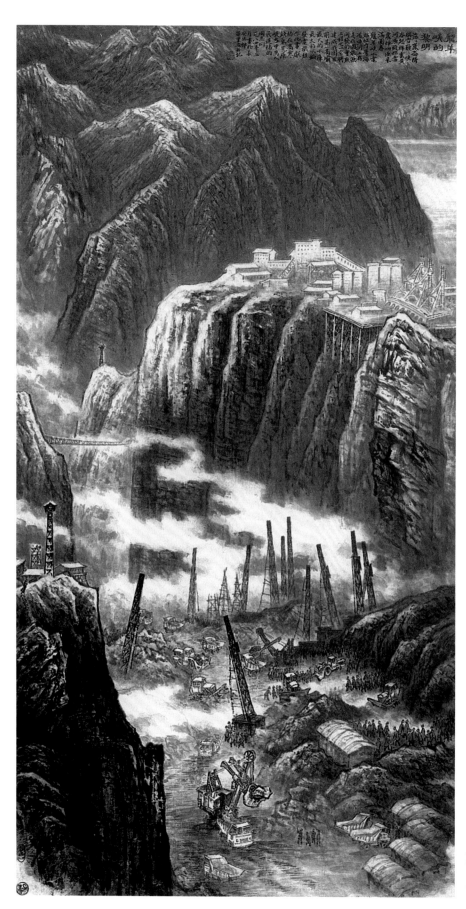

龙羊峡的黎明
180cm×96cm
1984 年

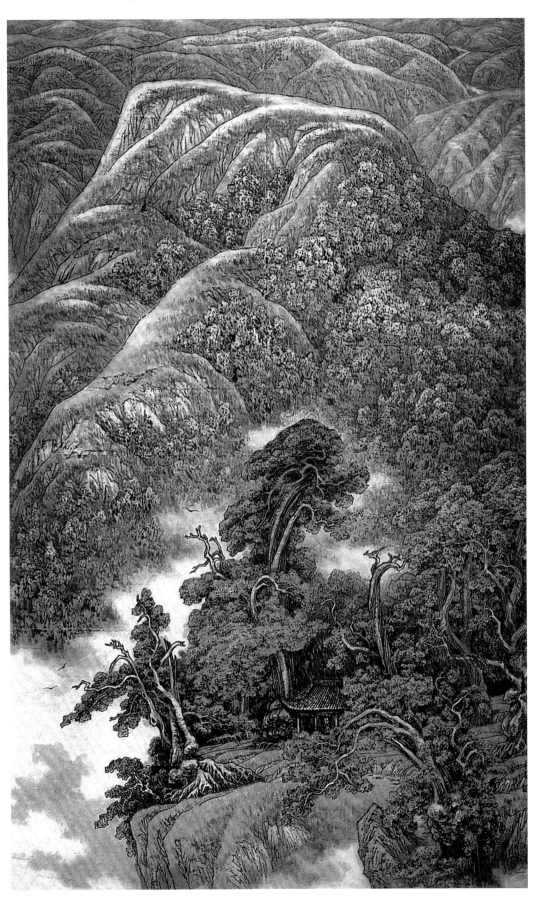

黄陵古柏
192cm×118cm
1986 年
中国美术馆藏

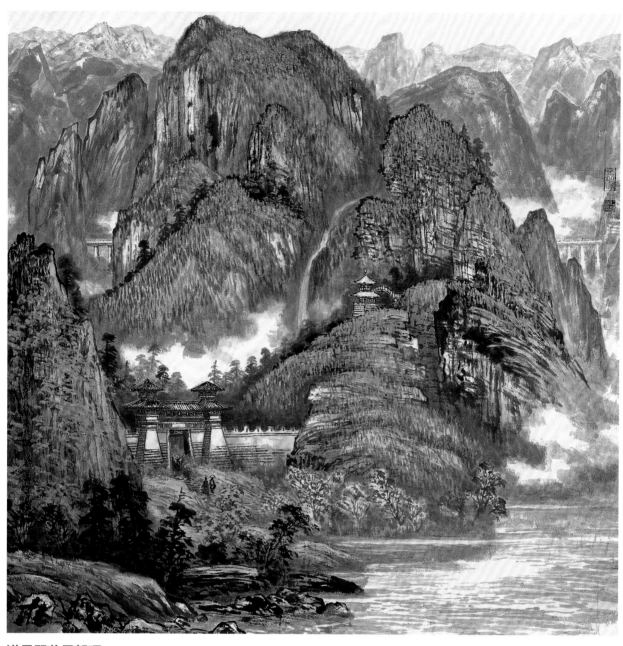

满目翠谷尽朝晖
96cm×96cm
2009 年

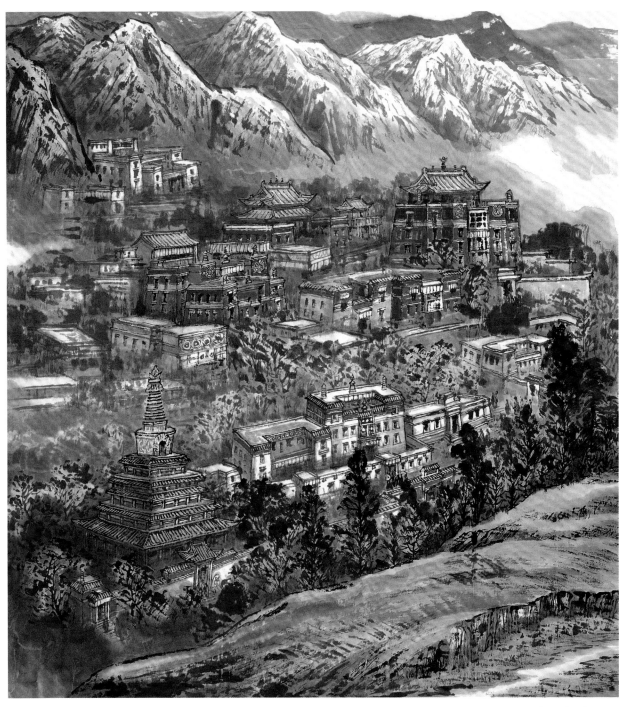

拉卜楞寺
96cm×96cm
1996 年

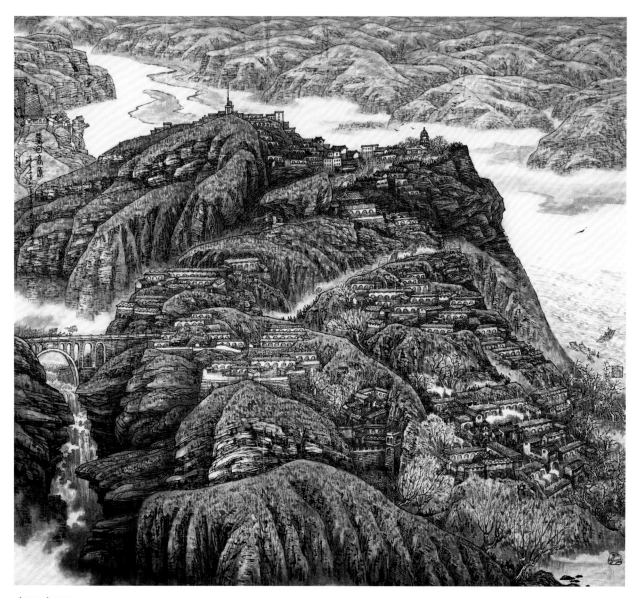

春回高原
96cm×96cm
1991 年

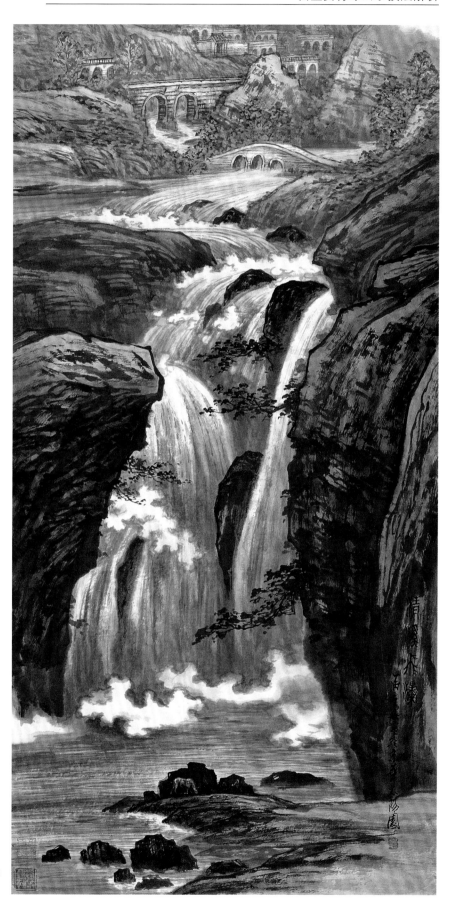

清溪飞瀑
136cm×68cm
2006 年

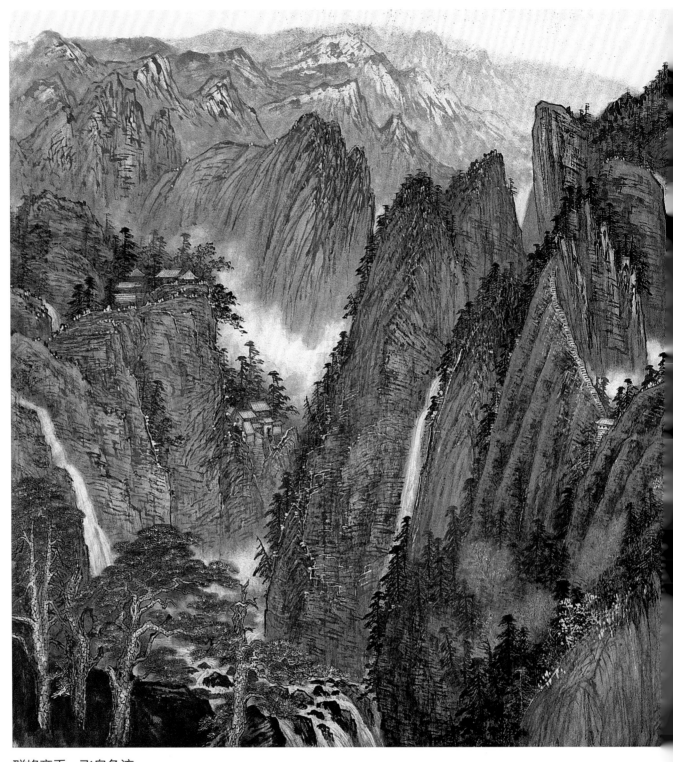

群峰竞秀　飞泉争流
180cm×380cm
1994 年
天安门藏

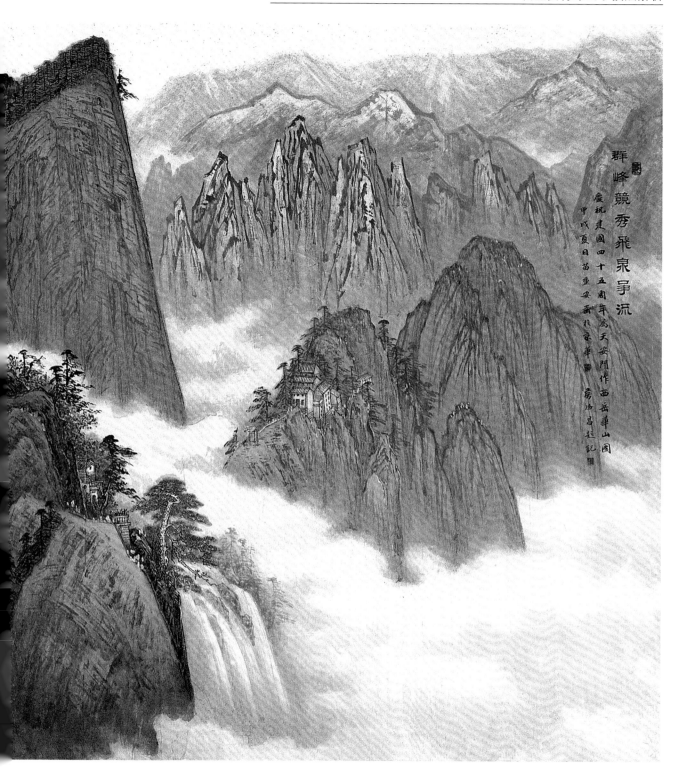

群峰競秀飛泉爭流

慶祝建國四十五周年為天安門作西岳華山圖
甲戌夏日苗重安畫於京華圖 房為昌於記

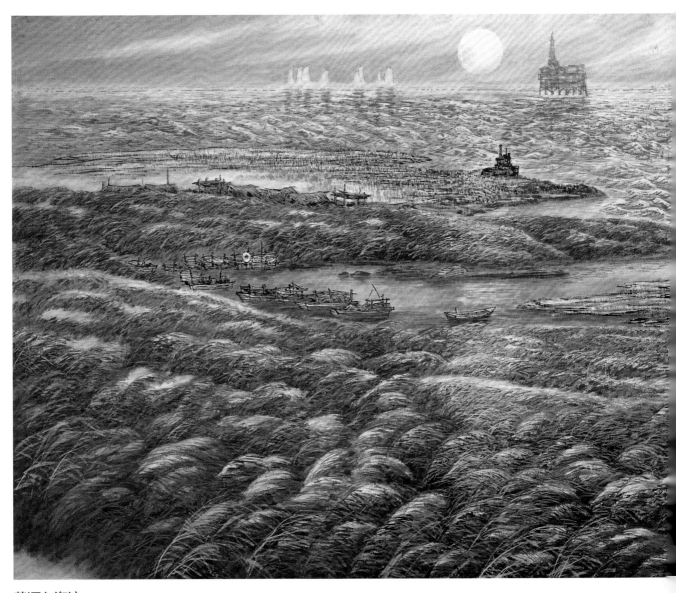

黄河入海流
146cm×368cm
1999 年

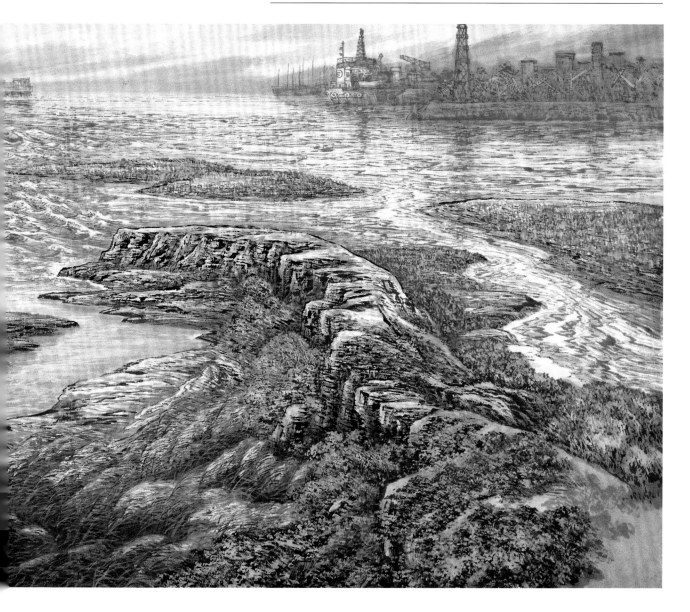

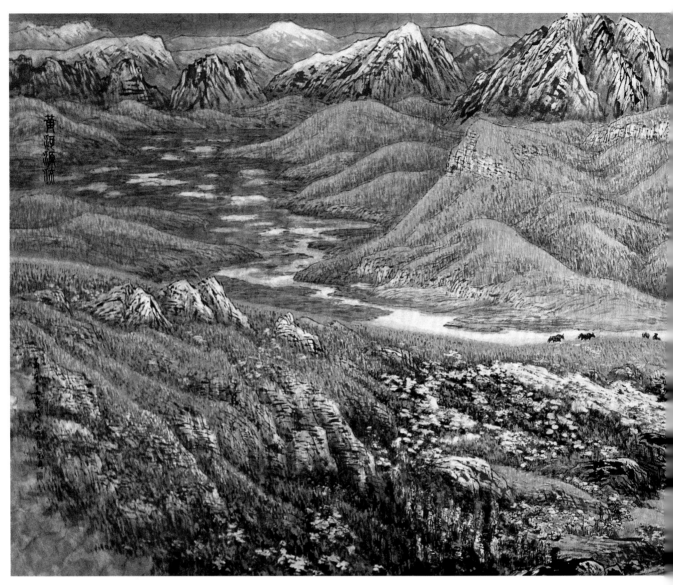

黄河源流
146cm×368cm
1999 年

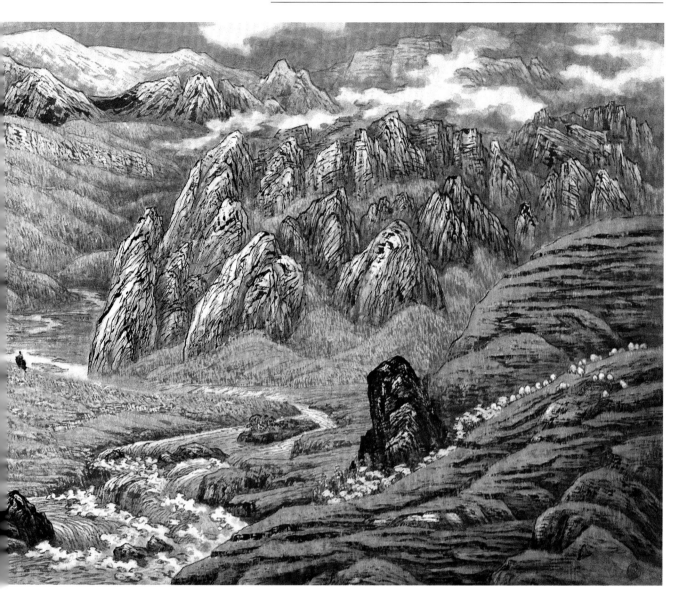

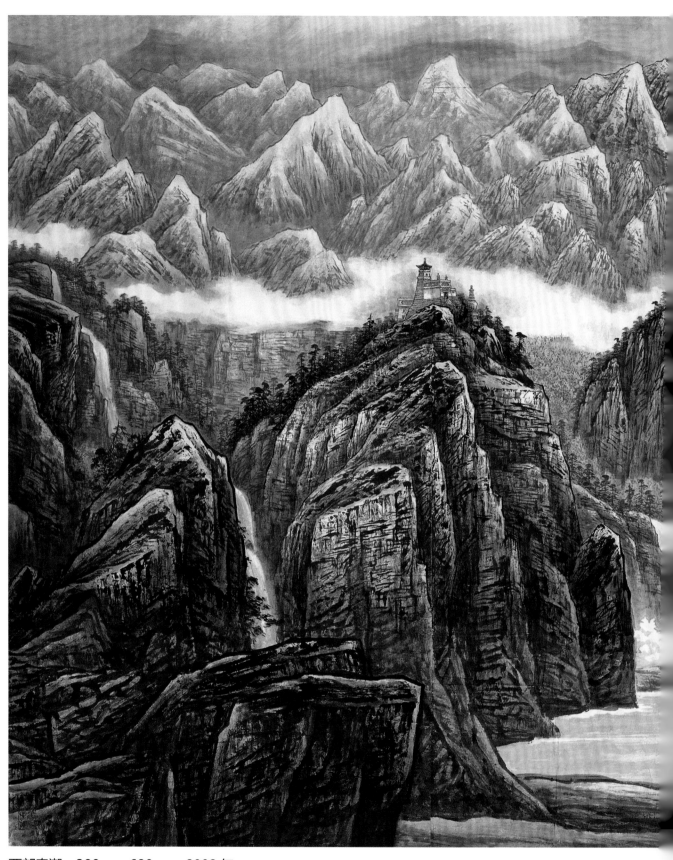

西部春潮　300cm×680cm　2002 年

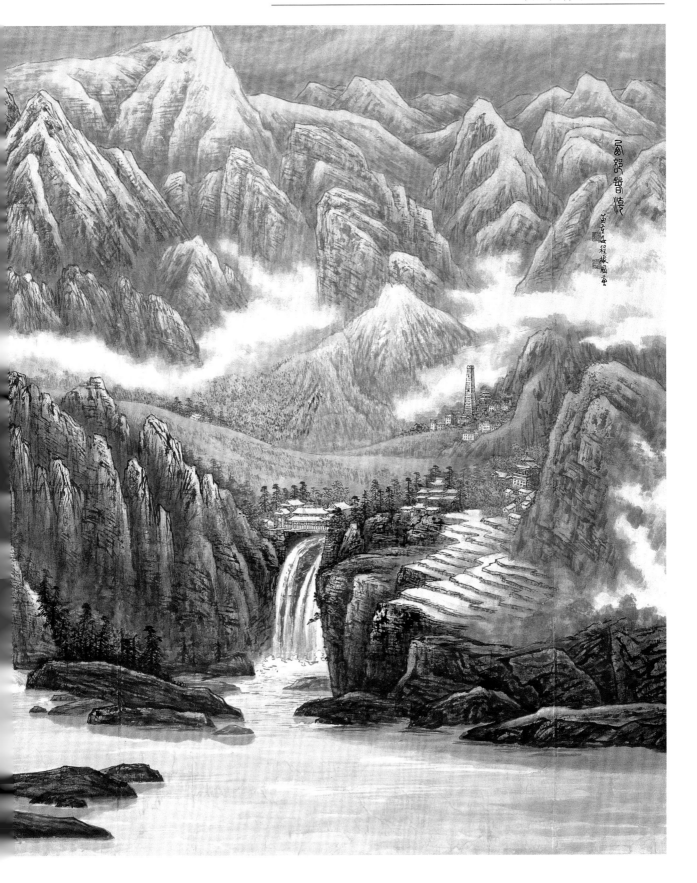

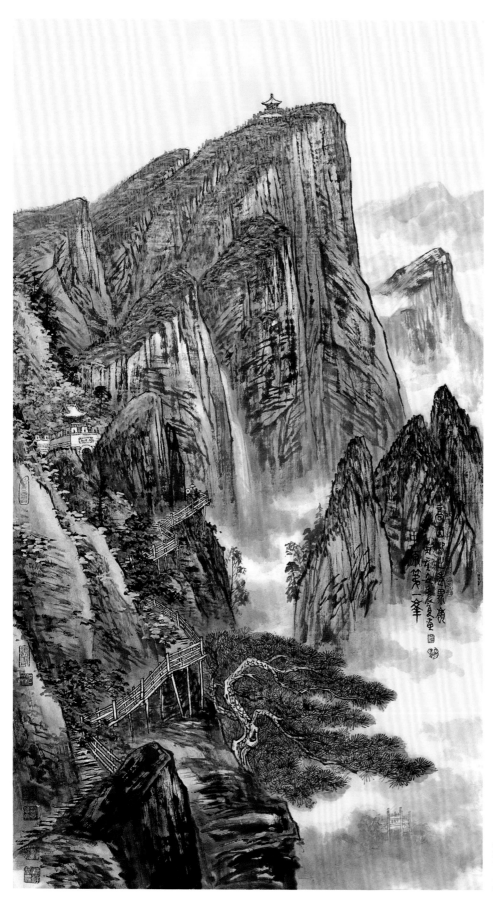

高山仰止老界岭
183cm×100cm
2012 年

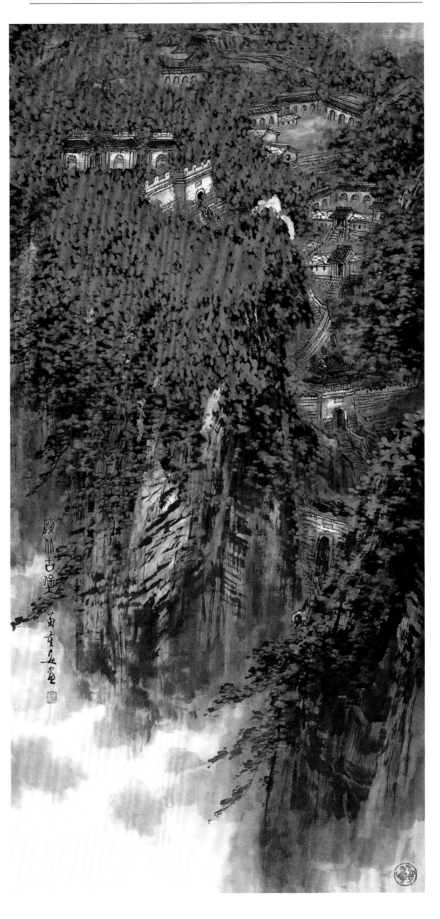

陕北古堡
136cm×68cm
2006 年

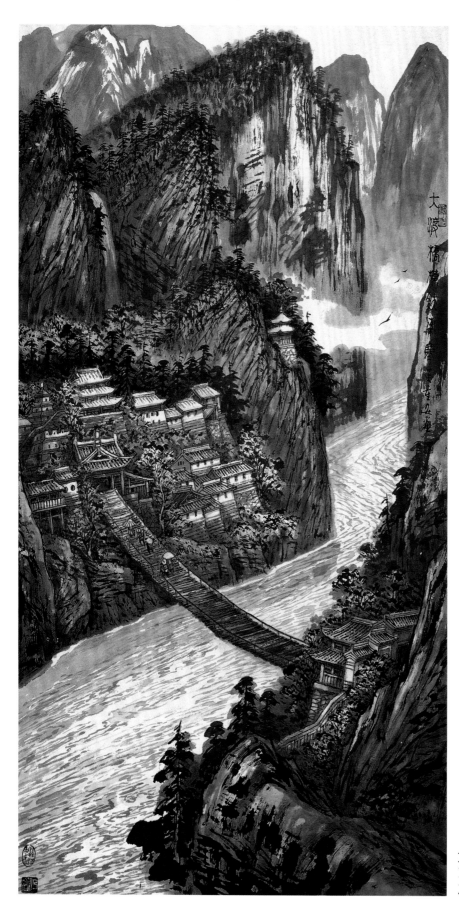

大渡桥横铁索寒
138cm×69cm
2007 年

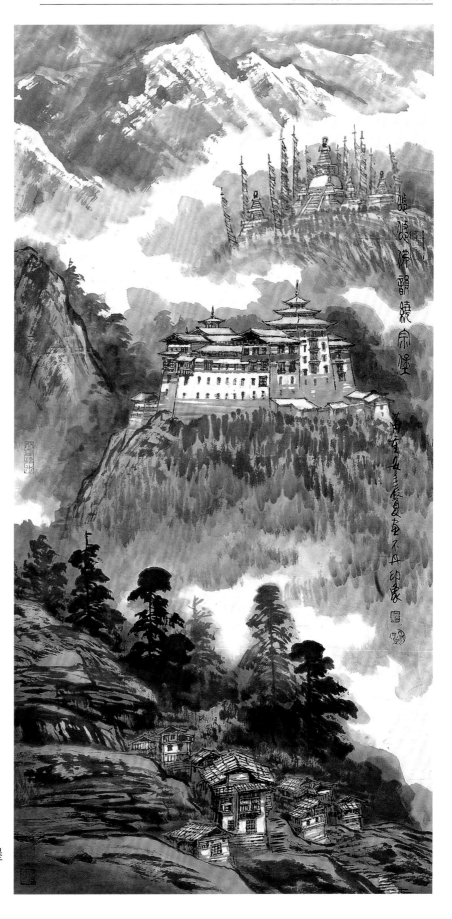

悠悠佛韵绕宗堡
136cm×68cm
2012 年

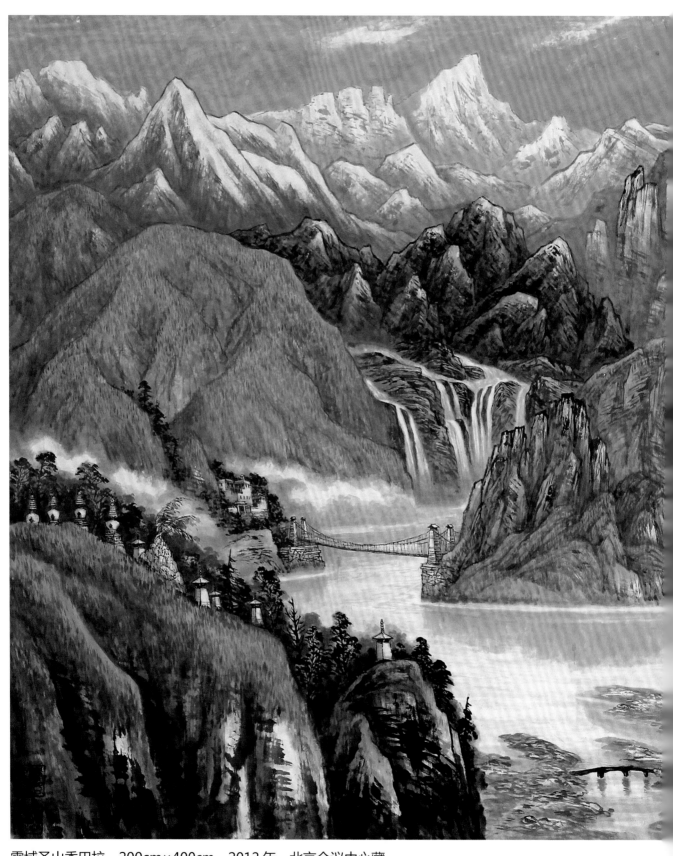

雪域圣山香巴拉　200cm×400cm　2012年　北京会议中心藏

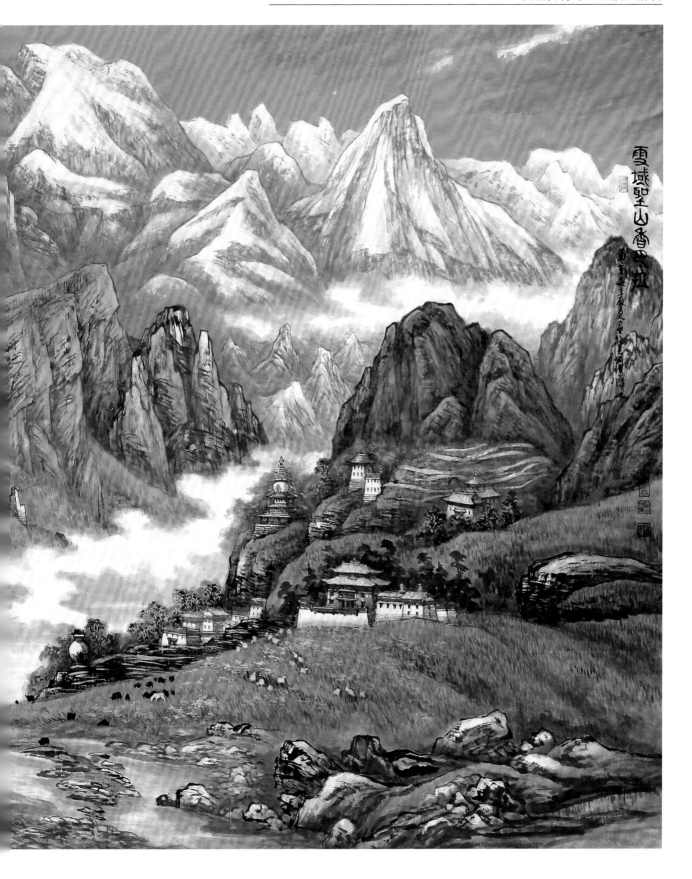

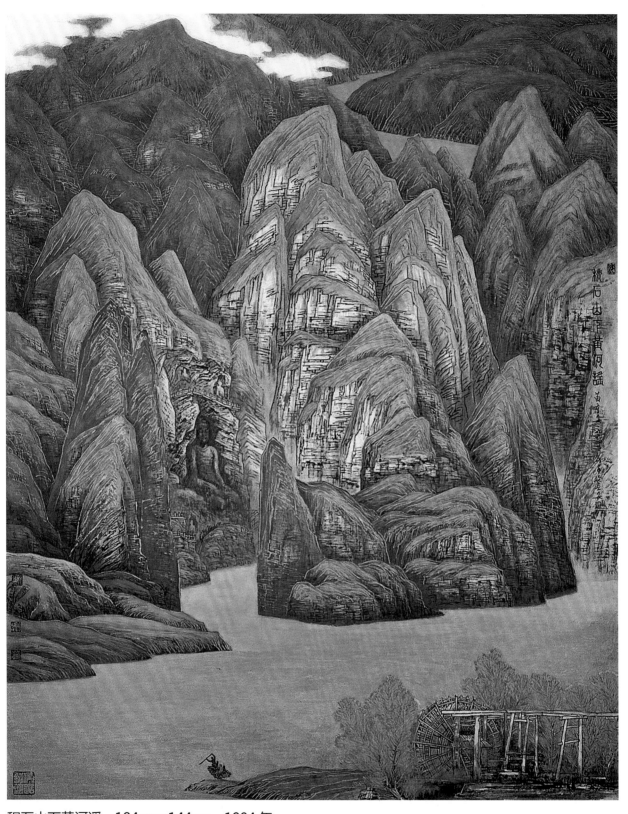

积石山下黄河谣　184cm×144cm　1994 年